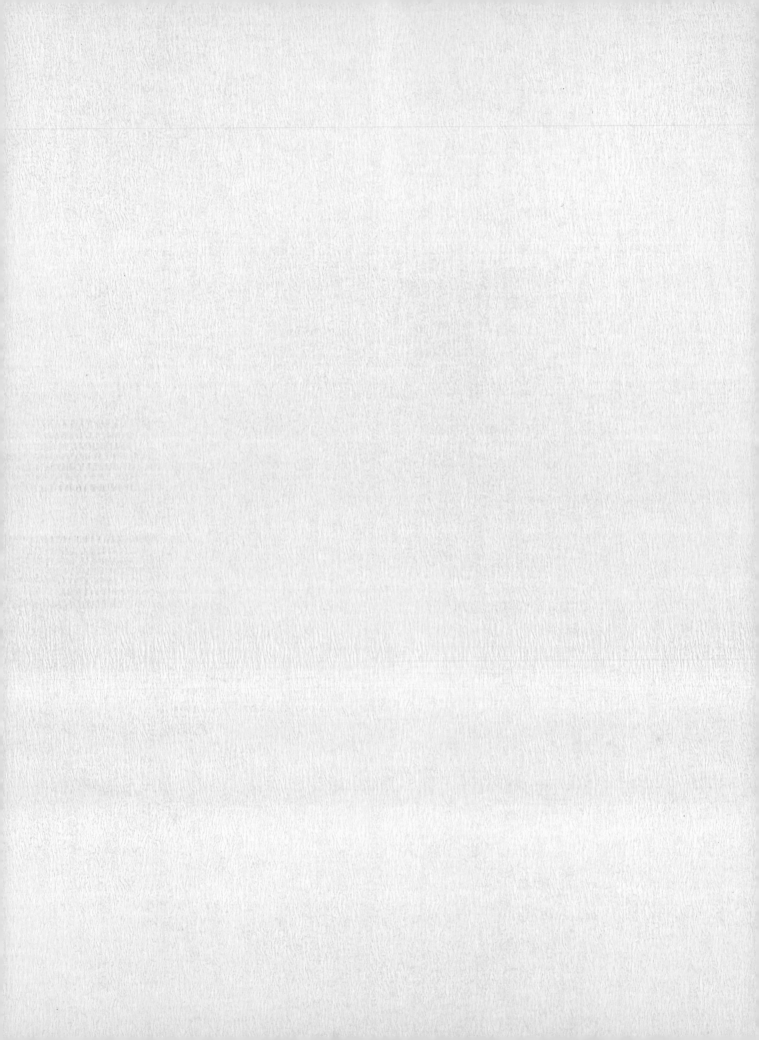

学历:

1960 年 9 月 ~ 1966 年 7 月	就读兰州大学职工子弟小学
1968 年 3 月 ~ 1972 年 6 月	就读兰州市第三十三中学
1978 年 3 月 ~ 1982 年 4 月	就读中央工艺美术学院工业美术系室内设计专业
1982 年 4 月	毕业于中央工艺美术学院工业美术系室内设计专业,获得学士学位
1985 年 3 月 ~ 7 月	于北京第二外国语学院进修英语
1986 年 9 月 ~ 1987 年 6 月	于美国纽约室内设计学院(NEW YORK SCHOOL OF INTERIOR DESIGN)进修室内设计

工作经历:

1972 年 9 月 ~ 1978 年 2 月	任兰州市第三十三中学美术教师
1982 年 4 月 ~ 1986 年 7 月	任中央工艺美术学院室内设计系助教
1987 年 11 月 ~ 1993 年 10 月	任中央工艺美术学院环境艺术设计系讲师
1993 年 11 月 ~ 2000 年 7 月	任中央工艺美术学院环境艺术设计系副教授
1991 年 5 月 ~ 1999 年 12 月	任中央工艺美术学院环境艺术设计系副主任
2000 年 1 月	任清华大学美术学院环境艺术设计系主任
2000 年 8 月	任清华大学美术学院环境艺术设计系教授

郑曙旸

1953 年 2 月 3 日生于甘肃省兰州市

祖籍: 江苏省常熟市

民族: 汉

现任: 清华大学美术学院(原中央工艺美术学院)教授

环境艺术设计系主任

中国室内建筑师学会理事、常务理事

教育委员会主任

◆ 1983 年在德国海德堡

中国当代著名设计师
学术丛书

主编／杭 间
　　　张晓凌

郑曙旸环境艺术设计

CHINESE CONTEMPORARY
FAMOUS DESIGNER
ACADEMIC SERIES

ZHENG SHUYANG'S
ENVIRONMENT ART DESIGN

吉林美术出版社

郑 曙 旸 环 境 艺 术 设 计

中国当代著名设计师学术丛书

主编／杭　间／清华大学美术学院设计系主任／博士

张晓凌／中国艺术研究院研究员／博士

总　序

21世纪是艺术设计的时代——这句话的预言和占卜性质越来越为它的现实性所取代。的确，艺术设计正日益成为我们生活不可分割的一部分。环境艺术、服装、书籍、广告乃至各类工业产品无不诞生在设计理性的温床上。可以说，不经过设计理性洗礼的社会不能称之为现代社会。艺术设计的核心是理性，但其本质却是人性，目的是为了让人类在大地上"诗意地栖居"。从这个意义上讲，艺术设计师的创造性劳动远远超越了其职业的范畴，它不仅是我们日常生活方式的决策者之一，而且，在某种程度上，它甚至影响了我们的思维、想象力、生活情趣以及价值观。这就是我们以设计师为主体来编撰这套丛书的理由。

中国之所以能产生自己的著名设计师，和几代设计家的努力奋斗，以及由此形成的优良传统是分不开的。建国初期，由一些成就卓越的美术家和工艺美术家组成了中国第一代设计师队伍。正是由于他们在设计创作上筚路蓝缕、辛勤工作，才奠定了中国艺术设计的基础。其后，他们培养出的学生和留学回国的设计家合流为中国设计队伍的主力。在这个阶段，艺术设计已成为艺术教育的主要学科，同时，它还积极参与了国家的经济建设和意识形态生活。改革开放后，第三代设计师登上设计舞台。他们或从欧美日留学归来，带回先进的设计理念和技术；或毕业于国内高等院校，对本土文化经验和设计价值观有着独到的认识，而市场经济的空前繁荣则给他们提供了广阔的设计空间和机遇。由此，艺术设计的一系列特征应运而生：和国际接轨的工作室体制，丰富的信息和图像资源积累，全新的设计思想与价值观，多元化的风格与个性，多样化、多层次的表现手法与技巧，以及令人赞叹的高工艺和高技术。这一代设计家真是生逢其时。经过十几年积累，他们中的佼佼者已脱颖而出，成为有影响力的设计家。本套丛书旨在展示他们近年来的著名作品及卓越成果，并以此为基点进一步检测中国艺术设计的整体成就，估量艺术设计在当前经济和精神生活中的位置与价值。

本套丛书对设计家的选编标准很简单，即，入选者均是国内一流的设计家。何谓一流？在我们看来，它首先指设计家所具有的一流学术水准——性格鲜明的设计风格，机杼独出的艺术设计理念，以及作品中表现出来的浓厚的人文含义等等；其次，它还指设计家作品对经济生活所产生的重要作用。在市场社会主义时代，真正成功的艺术设计作品不可诞生在市场之外；第三，一流的含义也同时包括设计家在社会和业内的影响力。入选的设计家都是不同的设计领域的学术带头人，他们的学术水准基本反映出他们所在专业的最高学术水准，因而影响巨大。

本套丛书另一个重要价值是文献性。丛书翔实记录了每一个设计家的奋斗足迹，从艺术设计观念到作品的风格追求，从作品的构思到作品的最终成型，从设计创作体会到设计现状的价值判断，从设计语言到工艺、技术的把握，均娓娓道来，舒卷自然。人们可以在其中领略设计家的内心世界和设计智慧。丛书以此为当代和后世留下了一部值得信赖的艺术设计文本。

在新的世纪，中国设计家将面临新的挑战。如何在吸收西方现代优秀设计成果，继承和发扬中国的设计传统，有效地调动和利用本土文化资源的基础上，创建出中国当代设计话语体系，将是设计家们需要解决的课题。我们坚信，经过设计家们的奋斗，中国的艺术设计体系将会自立于世界设计艺术之林。

我的设计之路

郑曙旸

　　小的时候喜欢趴在地板上画,向日葵、大汽车、小汽车、打鼓的人……上了小学又对地图发生兴趣,居然把家住的楼区一栋不落地画在一张纸上。平时班里出墙报少不了画个报头,写写标题美术字,颇得老师同学的赞誉,于是一发不可收。小学毕业正赶上文革,受兰州大学氛围的影响跟着一帮小同学,学着大人的样跟着闹革命,组织了"战斗队",刷标语、画漫画、刻蜡纸忙得一塌糊涂。上初中后依然没有正经上课,照样还是文革的那一套。直到上高中,所幸班主任是兰州有名的美术老师——张玄英,这才步入正道。之后碰巧学校教师极缺,且文革中学校的宣传工作极重,一位老师根本忙不过来,于是顺理成章做了美术教员。经过六年的实际工作锻炼,专业的技艺自然日趋出众。等到1977年文革后恢复高考,顺利成为中央工艺美术学院的学生也就不那么奇怪了。上大学本来已是白日做梦的奢望,忽然在年龄所限的最后机会中实现,当然不能有丝毫的懈怠。四年发奋,始终保持全班成绩前列,留校任教也就变成情理中事。到了而立之年方定位于艺术设计领域,之后的耕耘自然愈发精心。

　　屈指算来在环境艺术设计的园地里已经耕耘了22个年头。当初报考中央工艺美术学院,填写的专业志愿是染织美术。因为当年钟情于绘画,而中央美术学院又不在甘肃招生,报考中央工艺美术学院的目的还在于想当画家。按照当时的想法,染织美术专业画画的机遇多于工业美术(环境艺术设计系1977年为工业美术系)。没想到甘肃考生中只有一位女生,教务处招生办公室的老师认为女同学更适合于染织美术,于是我们两人就换了位置。当然这一切都是数年后留校任教参与招生工作才得知的。就是这样一个非常偶然的因素使我走上了环境艺术的设计之路。回过头来看我还真得感谢这位老师,事实证明在绘画与设计这两条道路上,我的素质与个性更适合于设计之路,尤其适合于环境艺术的设计之路。

　　在漫长的人生道路上每个人都走过无数的脚步,坚实的脚步留下的是深深的印迹,虚浮的脚步则只能扬起阵阵尘土,虽然决定命运发展的只是其中的几步,

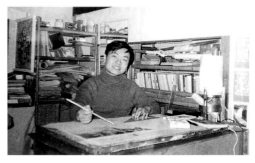

◇ 1982年在中央工艺美术学院留校任教,自己的宿舍兼工作室

◇ 1980年在中央工艺美术学院工业美术系学习期间

但关键几步的去向却是无数坚实脚步印迹的积累。积淀和机遇是人生道路取向不可否认的两极，我不否认自己的极好机遇，但能否抓住这些稍纵即逝的机遇，则又取决于自己的实力。专业的实力是勤奋学习与刻苦实践的积淀，好的机遇又能加快这种积淀的过程。回想走过的路，其中的五段对自己专业的发展具有关键的意义。

迈过1974年的元旦，我在兰州三十三中学担任美术教员已有一年多，时值文革"批林批孔"运动兴起，意味着宣传工作量的加大，大量的书画需求使我被调至校"批林批孔"运动办公室。繁忙的工作夜以继日，劳累引起身体的不适。忽一日偶见痰中带血，起初并未在意，但接连数日依然如故。去医院检查发现肺中生一鸽蛋般大小的瘤体。接下来是一阵忙乱，结论是无论良恶性质必须开胸手术。几经辗转，在父母的努力下，终到北京协和医院手术摘除，所幸为一良性瘤。接下来的近一年时间里，便是在北京的三姨家中疗养。也许是冥冥之中的专业召唤，也许是自身对建筑的兴趣，一待身体许可便早出晚归，连续进行建筑写生作业，待到返兰之时已经画遍北京所有著名古典与现代建筑。通过绘画，对透视的概念以及对建筑造型风格的理解都达到前所未有的高度，实则成为进入中央工艺美术学院学习专业的最好考前培训。如果没有这种三个小时一张的精细建筑素描，就不可能有入学后一天一本的建筑速写，而建筑速写又恰恰是进入专业设计进行图形思维构思草图的最好训练方式。

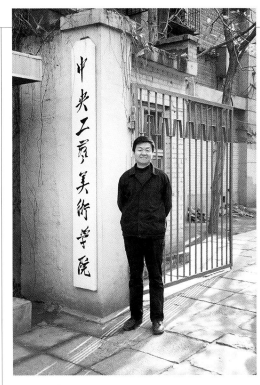

◇ 在学院门前

从1978年3月进入中央工艺美术学院工业美术系到1982年4月毕业，应该是我专业设计之路上最重要的一段。因为懂得机遇的来之不易，加之六年工作的磨炼，对于大学的学习方法应该说是成竹在胸了。现在有不少学生总是抱怨在校期间教师讲得太少，似乎只要教师讲出几招方法就能一劳永逸，殊不知设计并没有一条固定的模式。关于这方面的问题在本书"我的设计观"中已有明确的描述。大学教育最重要的是学校提供的那么一种学术氛围，学生在这种氛围中所受的熏陶和影响，在某种意义上甚至大于教师的直接传授。所以说并不在于是否上大学，而在于是否懂得如何上大学，懂得如何上大学意味着抓住了机遇，不懂得如何上大学，即使身在校园中也会让机遇白白丧失。正因为我在四年的大学生活中充分抓住课内课外的所有时间，同时有计划地利用每一个假期，使自己的专业水平得到了系统的提高。在这四年中对我影响最大的莫过于潘昌侯教授。潘昌侯教授是一位深谙大学设计教育的专家，他的教育思想后来也成为我教学思想的基础。

1983年是我留校任教的第二年，这年系里承接了外交部委托的驻联邦德国使馆室内设计任务。这是一次极好的专业实践机会，因为设计将在德国现场进行。在当时的社会环境条件下出国本身就是极难的一件事，更何况是出国搞专业设计。这个室内设计组由潘昌侯教授、张世礼教授和我组成。按当时的标准这

我的设计之路

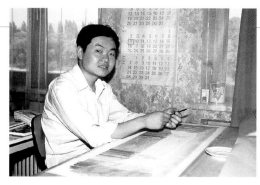

是一个典型的老、中、青组合。在德国的设计进行了三个月，期间还去了英国。可以说这次机遇对我的专业发展是恰到火候。一般来讲大学期间的专业教育都属于理论讲授与基础训练，出校门必须经过社会实践的锻炼才能真正掌握设计的真谛。这种锻炼的外部环境氛围又是形成设计师基本设计素质的关键。德国的这次设计任务，既有名师在侧指导，又有德国严谨的工程技术规范限定，同时发达工业国家的物质文明与刚刚起步进行改革开放的祖国的鲜明对比，也在心灵上产生了巨大的震撼。短短三个月所学胜于平常的数年。

1986年又有一次极幸运的机会，我得到美国纽约室内设计学院的资助，前往美国进行了为期一年的专业进修。如果说上次去德国奠定了我专业设计发展的基础，那么这次的美国之行则对于我了解专业设计教育本身的规律和科学的教学方法提供了最好的参照。就设计教育本身而言，我国相对于发达国家起步较晚，无论教学体系还是教学方法都与世界一流水平存在较大差距，虽然我们的学生设计表现的功底扎实，但在设计思维的原创性上显然落后于发达国家的学生，这与我们的教学模式有着直接的关系。作为这样一种教育环境下成长起来的我，自然也存在这样的弱点。我在美国选择了专业本科四年级的课程，虽然这些课程的内容在我大学期间已经有过接触，但系统性显然逊于这里。这里的专业设计教学基本上是按照概念设计与工程项目设计两条线进行。通过这样的专业教学能够掌握较全面的专业知识。美国的专业设计教育表面上看随意轻松，整个课堂教学的过程就好似在开讨论会，教师也从不界定学生设计的风格样式，总是不厌其烦地启发学生换一种可能的发展方向再试一试。一直到快要交作业了还在那里挑毛病，学生似乎永远也做不到完美。这一年的进修极为艰辛，课程的密集与作业量之大都是和国内无法比拟的。一分耕耘自然有一分收获，我的进修课程获得全优，但更重要的收获就是比较清楚地明白了怎样去进行一项设计。

◇ 1983年赴德国(原联邦德国)参加中国大使馆室内设计工作期间

◇ 1987年在美国纽约室内设计学院进修期间

1988年回国后，我所在的室内设计系更名为环境艺术设计系，当时正处于我国室内设计专业大发展的前夜，中国建筑工业出版社出于专业的敏感，决定出版一部室内设计专业的大型教科工具书，这本书的写作委托自然落在了当时全国惟一开设室内设计专业的高等艺术设计院校——中央工艺美术学院。环境艺术设计系主任张绮曼教授将参与主编这本书的任务交给了我。显然这是一项十分艰巨的任务，虽然十分清楚这本书的出版意义，但对这本书后来所取得的专业社会影响则是始料未及的。编书自然要翻阅大量专业资料，更何况这是室内设计专业的一部"天书"。编写的框架体系几易其稿，同时领受任务的两位年轻同事先后出国，编写计划几乎中途夭折，幸而当时自己不过是一个普通的讲师，没有现在这么多会议和行政杂事的干扰，加之目的明确，也就咬咬牙坚持了下来。这本书的整个编写过程实际成为自己对室内设计理论系统的学习过程，历经三年大量的文字整理和图幅编绘，汇集全系师生心血的《室内设计资料集》正式出版。此时，我已大学毕业八年，可以说才算是迈入室内设计之门。

我深知环境艺术设计是一门综合性极强的专业，室内设计只是这门专业中的一个子系统。虽然已经在这个专业中摸爬滚打二十多年，也完成了一批作品，但是与专业设计的最高境界相比还是有着不小的距离。有机会出版这样一个集子只是对过去工作的一段总结，既不出色也不典范更谈不上著名。每每看到自己学生的作业，都会感到中国艺术设计的希望还在于更为年轻的一代。我所处的时代环境决定了我的基本艺术设计素质，由于文革的影响基础知识结构存在着许多先天的缺失。我的女儿就对我的所谓成就不以为然，因为面对她的许多简单问题我都无言以对。在设计的领域我们这一代人正好处于承上启下的过渡阶段，这也就是我为什么愿意留在学校教学的根本原因，从学生身上的所学也许多于我的所教。

◇ 1991年赴哈萨克共和国阿拉木图工作期间

◇ 1996年在国务院接待楼第一接待厅竣工之际

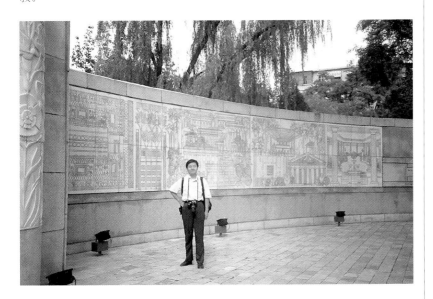

◇ 1996年8月北京人定湖公园园林史景墙环境景观竣工之际

抽象思维着重表现在理性的逻辑推理,因此也可称为理性思维;形象思维着重表现在感性的形象推敲,因此也可称为感性思维。理性思维是一种线形空间模型的思路推导过程,一个概念通过立论可以成立,经过收集不同信息反馈于该点,通过客观的外部研究过程得出阶段性结论,然后进入下一点,如此循序渐进直至最后的结果。感性思维则是一种树形空间模型的形象类比过程,一个题目产生若干概念(三个以上甚至更多),三种概念可能是完全不同的形态,每一种都有发展的希望,在其中选取符合需要的一种再发展出三个以上新的概念,如此举一反三的逐渐深化,直至最后产生满意的结果。

从以上分析我们不难看出理性思维与感性思维的区别,理性思维从点到点的空间模型,方向性极为明确,目标也十分明显,由此得出的结论往往具有真理性。使用理性思维进行的科学研究项目最后的正确答案只能是一个。而感性思维从一点到多点的空间模型,方向性极不明确,目标也就具有多样性,而且每一个目标都有成立的可能,结果十分含混。因此使用感性思维进行艺术创作,其优秀的标准是多元化的。

作为艺术设计显然需要综合以上两种思维方法,由于每一项具体的设计总是有着特殊的形式限定,这种限定往往受制于各种使用功能的制约,如果过分考虑功能因素使用一种理性的思维形式,也许我们永远不能创造出新的样式。设计的

◇ 指导学生／1994 年 3 月

过程与结果如同一棵枝繁叶茂的苹果树的生长，一个主干若干分枝，所有的果实都汇集于尖端，尽管都是苹果但没有两个是完全相同的，无论是形体、大小、颜色都有差异，这种差异与艺术设计的终极目标在概念上是一样的。这个概念就是个性，这种个性实际上成为设计的灵魂。

几乎所有的设计者都有这样的设计经历，设计灵感的触发一般出现在最初一轮的概念构思中，这时的想法往往个性化最强。随着设计的逐步深入，各种矛盾越来越多，能否坚持最初的构思，就成为检验设计者功力的关键一环。克服了来自各个方面的干扰，始终能够坚持最初的构思，完成的设计就有可能呈现与众不同的个性，表现出新颖独特的面貌。反之就可能在汲取众家之长的所谓综合中变成一个四不像的平庸之作。由此看来，最初的概念构思异常重要，能否选择一个理想的概念构思就成为创造个性化强的设计作品的基础。理想概念构思的选择体现了设计者设计思维方式掌握的深度。

设计概念的产生体现为一种空间形象的造型转换，呈现多元化的趋势，它的形象构思发展模式应该是爆炸式的。这种构思可以不受任何限制：空间形式、构图法则、意境联想、流行趋势、艺术风格、构件材料、装饰手法等等都可以成为进入概念设计的渠道。由于形象是作为设计概念的主要思维依据，因此打井思路的方法莫过于形象构思的草图作业，当每一张草图呈现在面前的时候都可能触发新的灵感，抓住可能发展的每一个细节，变化发展绘制出下一张草图，如此往复直至达到满意的结果。以室内设计为例，最初的空间形象构思总是从简单的几何形体组合入手，因为再复杂的内部空间，也是由最基本的空间形态构成的。在诸多的思路发展要素中，相似的联想是启发空间形象构思的重要方面：象征相似以两者的主要特征为启发依据；直接相似在平行因素和效果之间进行比较；自然相似以自然中结构的、物理的、控制的要素进行类比；有机相似从植物或者动物的形态和行为中得到启示；文化相似则是人在社会中文化观念的相互启迪。

面对一个设计项目就如同站在旅行的出发点，虽然"条条大路通罗马"，但哪条路最优却要经过缜密的选择。选择是对纷繁客观事物的提炼优化，合理的选择是任何科学决策的基础。选择的失误往往导致失败。人脑最基本的活动体现于选择的思维，这种选择的思维活动渗透于人类生活的各个层面。人的生理行为，行走坐卧穿衣吃饭无不体现于大脑受外界信号刺激形成的选择。人的社会行为，学习劳作经商科研无不经历各种选择的考验。选择是通过不同客观事物优劣的对比来实现。这种对比优选的思维过程，成为人判断客观事物的基本思维模式。这种思维模式依据判断对象的不同，呈现出不同的思维参照系。设计概念构思的确立显然也要依据这样一种思维模式。

◇ 在中央工艺美术学院环境艺术设计系讲授专业课 / 1994 年 3 月

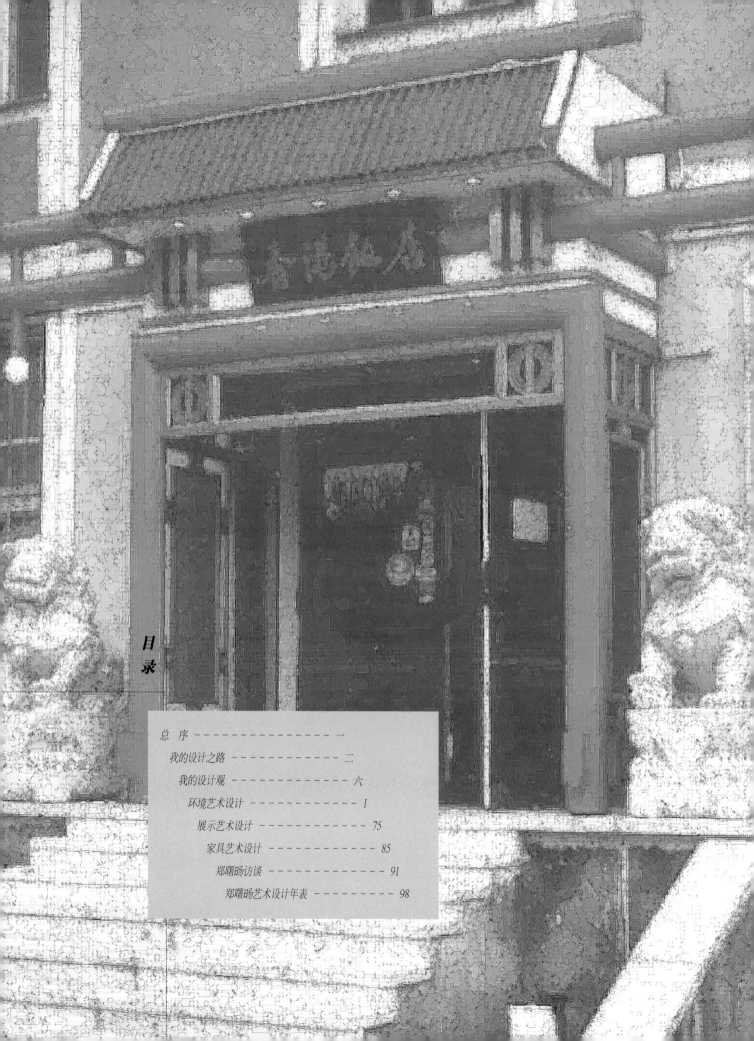

目
录

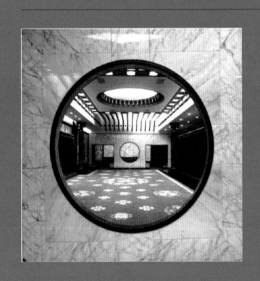

环境艺术设计

HUANYI

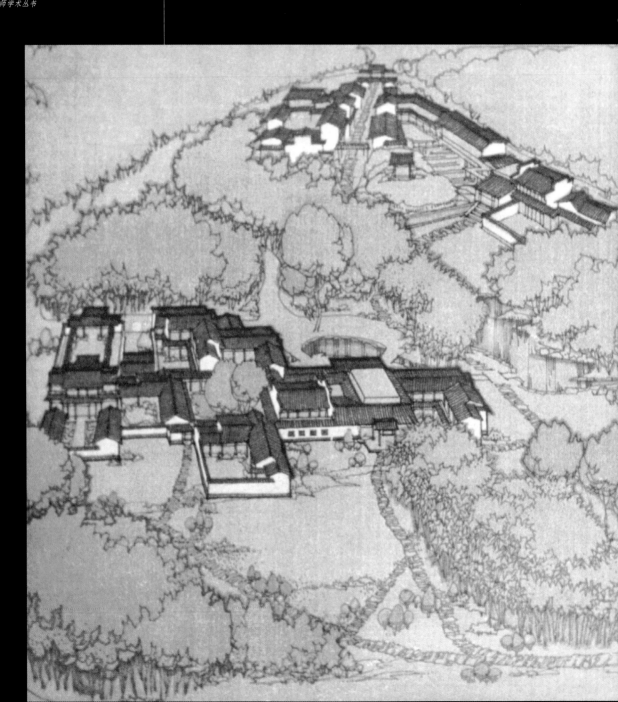

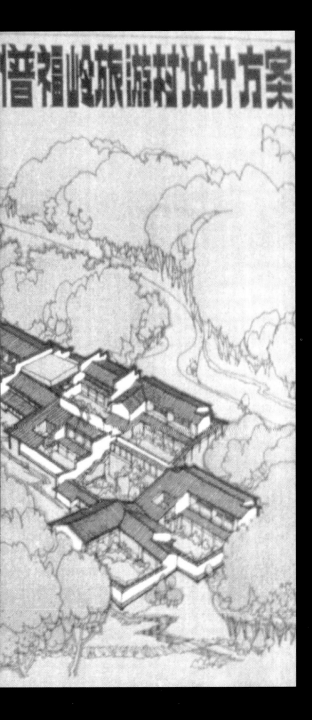

借普福山岭旅游村设计方案

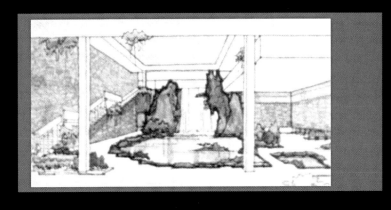

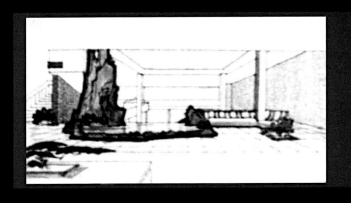

环境艺术设计　作品1#

杭州普福岭民居风格旅游宾馆建筑与室内方案设计／1981～1982年

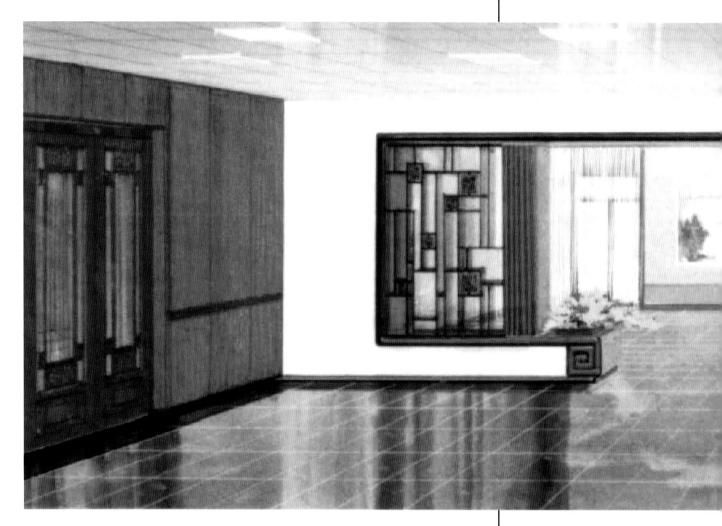

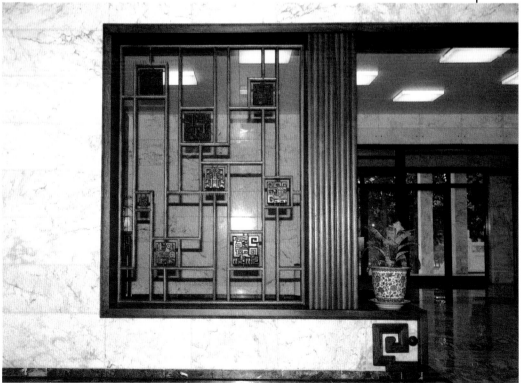

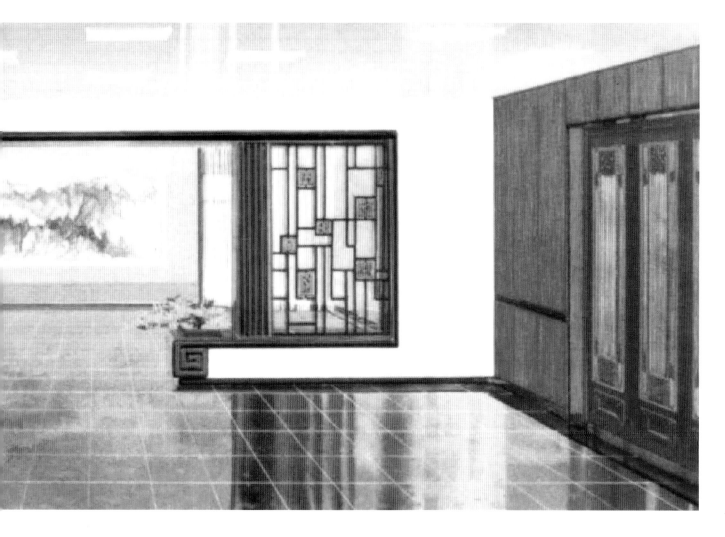

环境艺术设计 作品8#

赴德国波恩为中国驻德意志联邦共和国大使馆所作室内设计／1983年8～11月

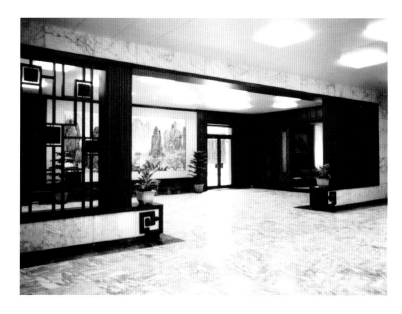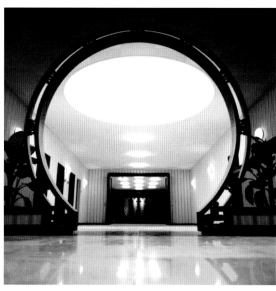

中国驻德意志联邦共和国大使馆位于莱茵河畔波恩的郊外,使馆周围林木茂密,景色秀丽。使馆建筑由著名建筑师佘峻南主持设计,基础与外部条件相当好。这是外交部第一次聘请专业设计师全面系统地进行驻外使馆室内设计项目。设计概念由潘昌侯教授提出。这就是以中国传统的空间意韵、构造要素,结合现代材料的处理手法,创造具有时代气息的新空间。在门厅的设计中,采用中国传统室内装修"罩"的概念划分空间。具有现代构图形式的木雕花格与简洁的大理石墙面,组成了虚实结合的落地罩。将有六个出入通道的门厅划分为使用功能明确的内外两进。过厅的月洞式落地罩,现代与传统材料相结合,深褐色木装修、深茶色玻璃与墙面大花的白色基调,形成强烈对比。整个设计具有浓郁的中国民族文化内涵,在传统与现代风格的结合上进行了有益的探索。郑曙旸在这项设计中主要负责门厅木雕花格的细部设计,同时绘制了大量设计表现图和装修施工图。

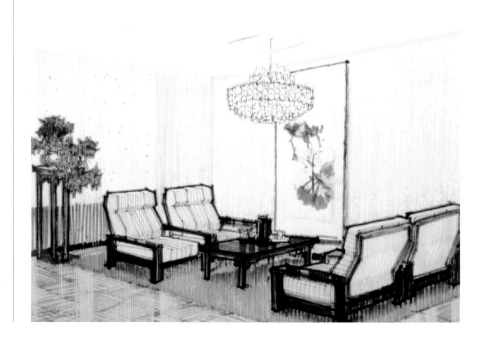

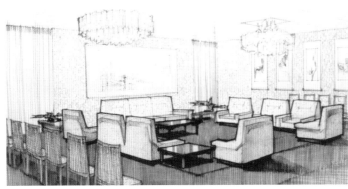

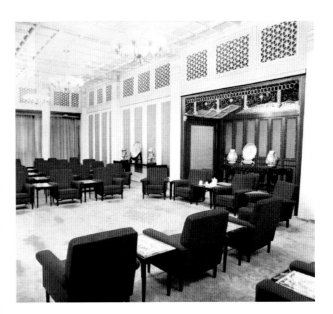

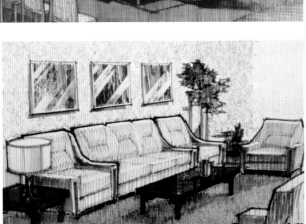

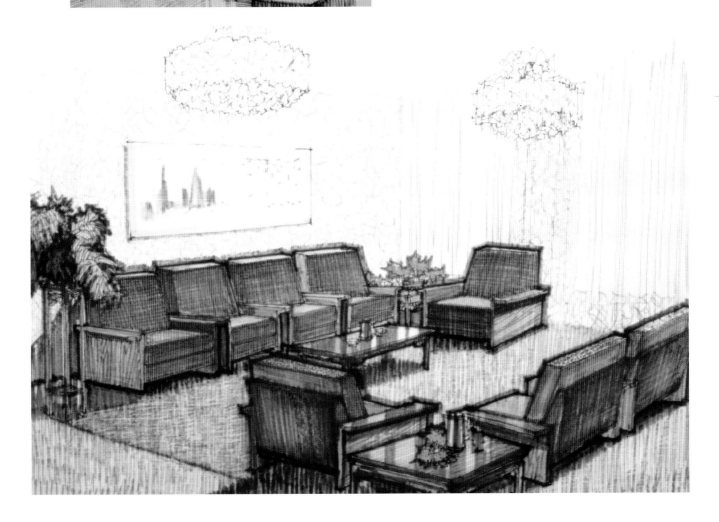

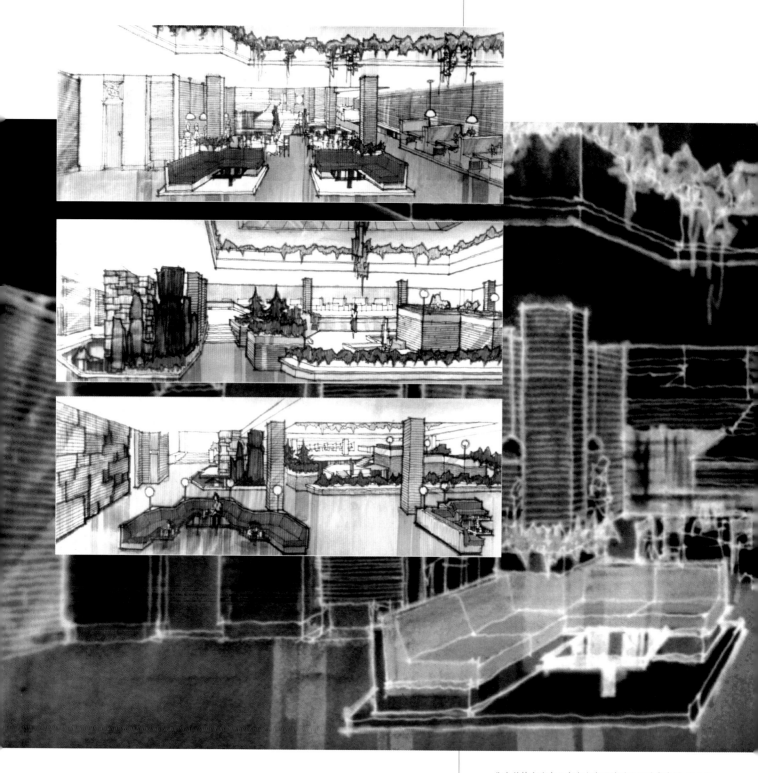

北京科技交流中心室内方案设计对于设计者来讲, 最后成
为空间表现的练习。由于资金与各方面条件的限制, 这幢建筑
在主体完成后下马停工近十年。这组图表现的是阳光大厅的
各个角度, 由九个层层下落的平台构成室内平面, 通过地下室
与外部的下沉式花园相接, 还是很有空间变化的, 至少比十年
后建成的现方案要好。

环境艺术设计　作品 14 #

北京科技交流中心室内方案设计 /1985 年 10～12 月

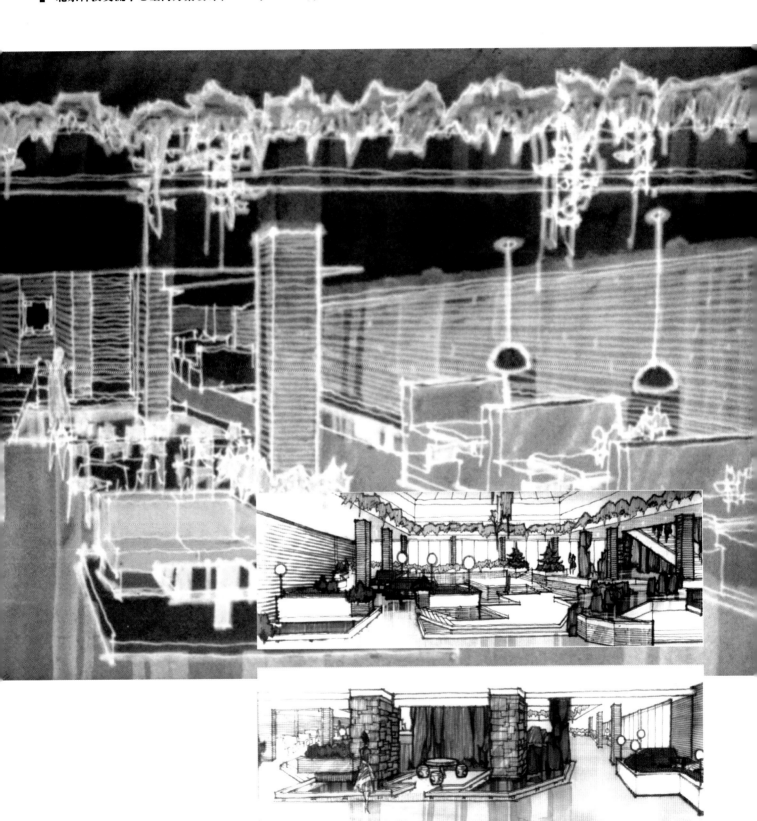

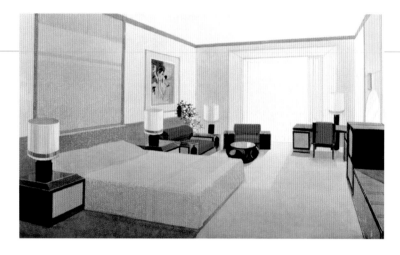

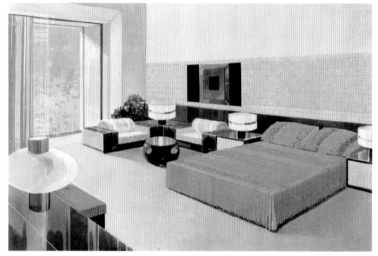

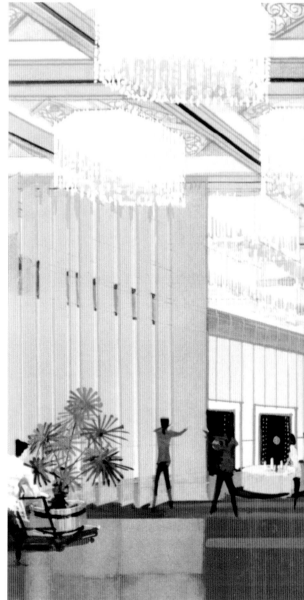

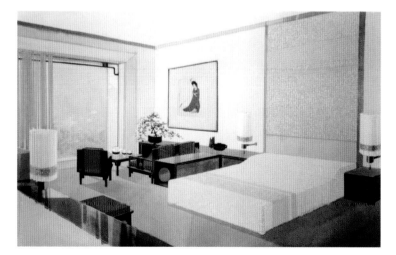

环境艺术设计　作品 15 #

中国国际贸易中心室内设计方案投标／1986 年 3～5 月

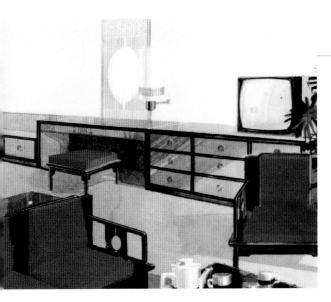

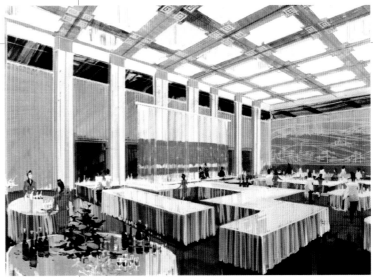

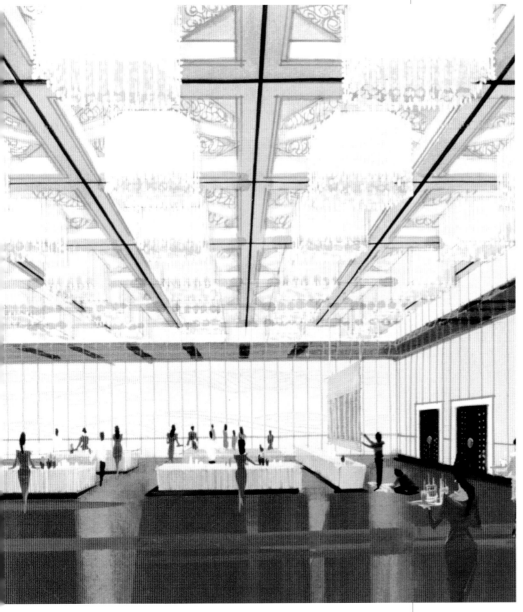

中国国际贸易中心室内设计方案投标,在80年代初对于国内的室内设计界来讲可是一件大事。当时专业的设计单位只有可数的几个,而国贸这样的特大型项目,对于专业的设计者来讲,真是可遇不可求的难得机会。由于是第一次与境外设计单位竞争,国内组成中央工艺美术学院与北京建筑设计研究院联合设计组。由奚小彭教授、吴观张总建筑师担纲主持,张世礼、何镇强、梁世英、奚聘白、郑曙旸、刘继东组成力量雄厚的设计组。先后在北京、香港进行了数轮方案设计,并最终在客房与餐厅部分中标。这一组室内方案效果图,是第二轮方案设计中数十张图纸中的几张,郑曙旸的设计表现由于在设计组中受到何镇强教授的影响和指导,形成自己80年代初最具代表性的典型画法,这就是水粉与透明水色的综合技法。其中的一幅作品参加了1987全国建筑画展览。

郑曙旸环境艺术设计

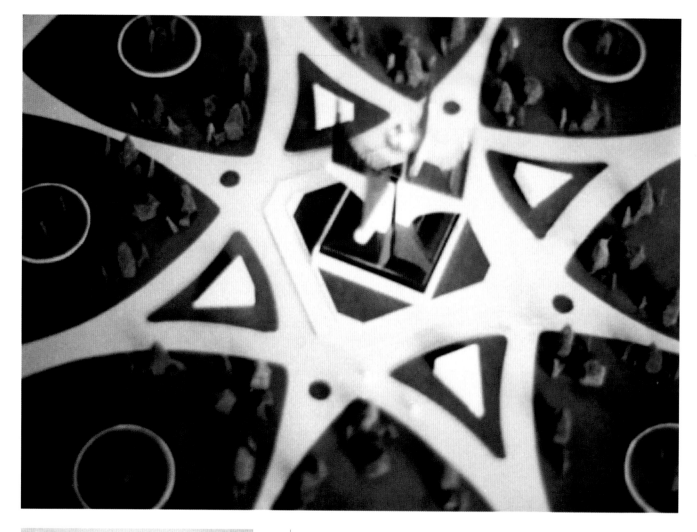

12

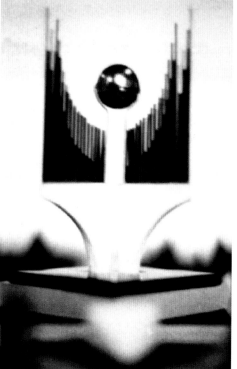

烟台经济技术开发区区标方案设计／1988 年 2～4 月

　　开放沿海、建立特区的决策使我国的沿海城市出现了大批的经济技术开发区。受烟台经济技术开发区的委托,中央工艺美术学院环境艺术设计系由张绮曼教授主持,组织设计了一批区标环境设计方案,郑曙旸的这个方案成为最后的中标方案,虽然由于资金方面的原因项目下马。但这个方案毕竟代表了设计者当时对标志雕塑的认识水平,和对那个时期人们审美意识的把握。如果我们看看今天中华大地到处耸立的各式各样的球形雕塑,对这个方案的中标也就不足为怪了。

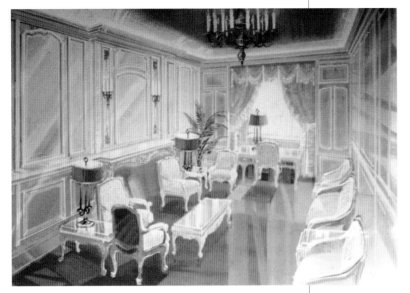

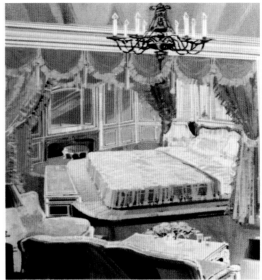

环境艺术设计　作品 21＃

昆明翠湖宾馆室内方案设计／1989 年 10 月

　　80年代后期,郑曙旸的设计表现图技法有了较大的变化,大概是因为在美国进修期间受到的影响,画风从拘谨变为豪放,且主要以小排笔的水粉刷色技法为主。这种技法主要表现环境的氛围意境,由于昆明翠湖宾馆室内方案设计的时间相对宽松,为设计表现技法的探索留有余地,因此这批图最能体现设计者这个时期的特点。

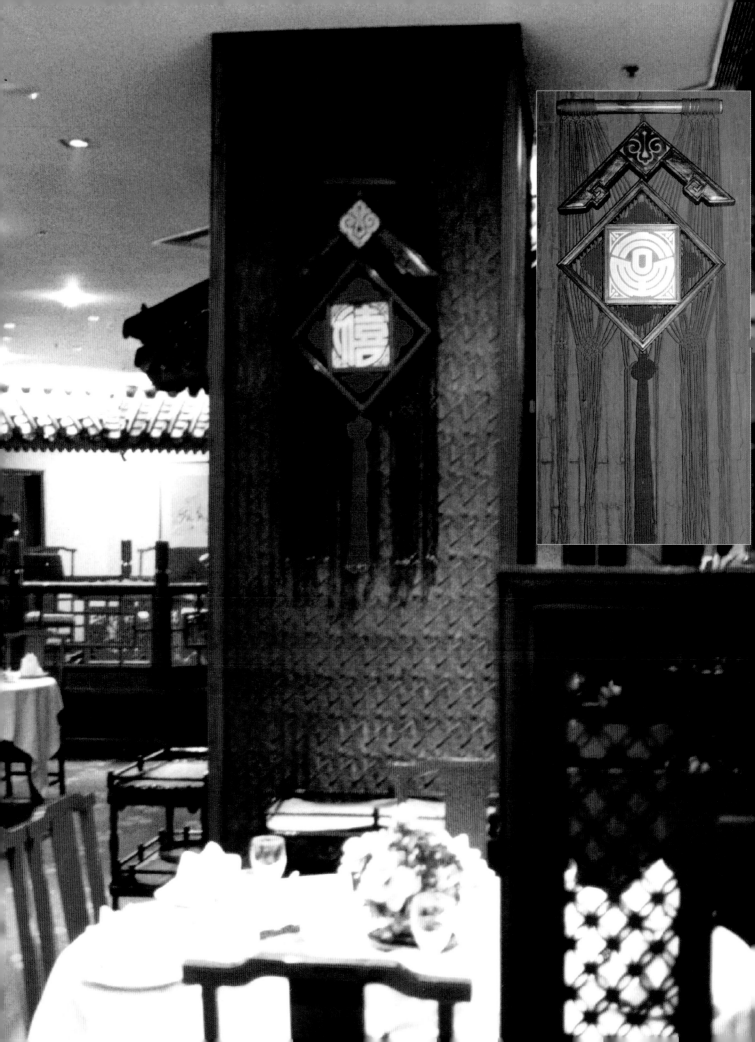

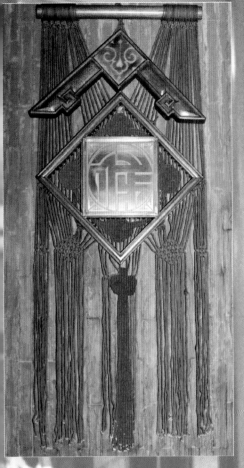

环境艺术设计　作品 22#

北京王府饭店中餐厅装饰陈设设计／1989 年 6～9 月

　　装饰陈设设计是室内装修完成后的一个重要环节，王府饭店中餐厅的装饰陈设设计是完全由郑曙旸自己设计装饰品并进行陈设布置的。整个装饰陈设设计由书法、工笔重彩画、壁饰挂件等组成。其中的壁饰挂件采用编结、铜版腐蚀和木工艺制，具有浓郁的中国传统特色和时代特点，成为餐厅空间氛围的点睛之笔。

环境艺术设计　作品 23 #

中国丝绸进出口总公司办公楼室内设计／1990 年 2～9 月

　　中国丝绸进出口总公司办公楼室内设计的主要内容是小型会议室和洽谈接待室设计，在 80 年代末，国内的办公环境基本还处于无设计的状态，可选的配套办公家具极缺。因此该设计注重于环境整体与细部的配合。在装修构造的细部设计和装饰陈设与家具的配套设计上，考虑得比较深入。简洁明快的界面处理与绳编装饰突出了丝绸工艺的特征，具有较强的象征装饰效果。

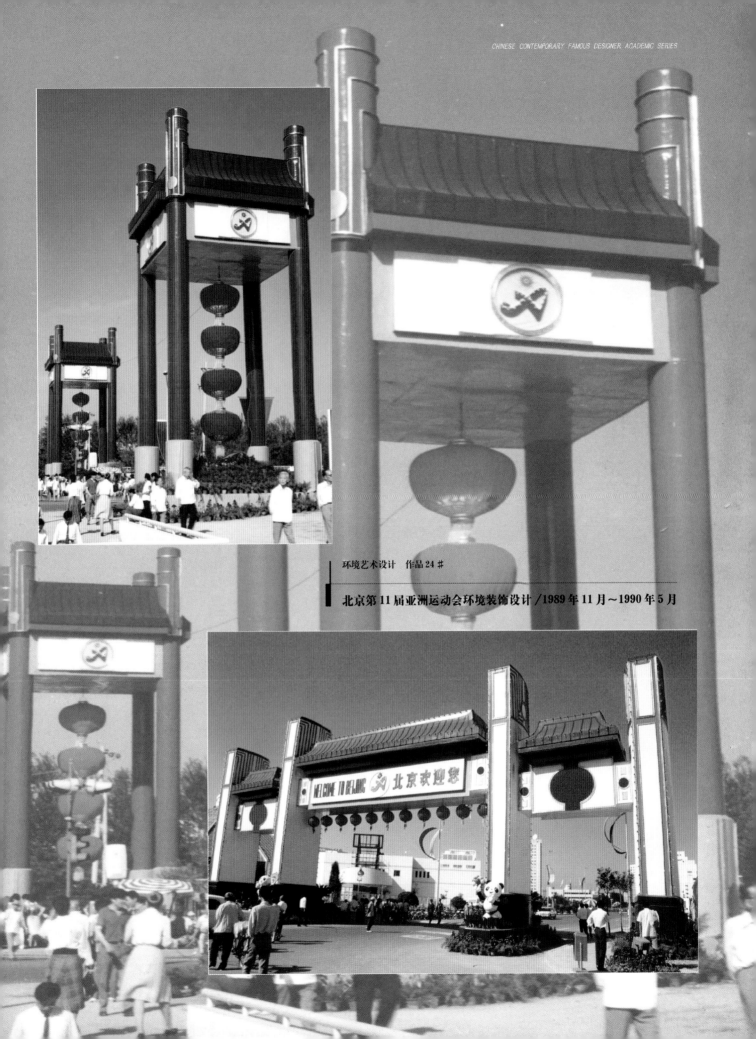

环境艺术设计　作品 24 #

北京第 11 届亚洲运动会环境装饰设计／1989 年 11 月～1990 年 5 月

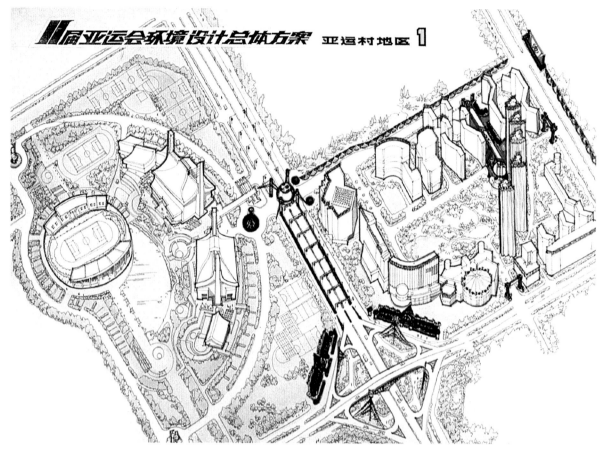

18

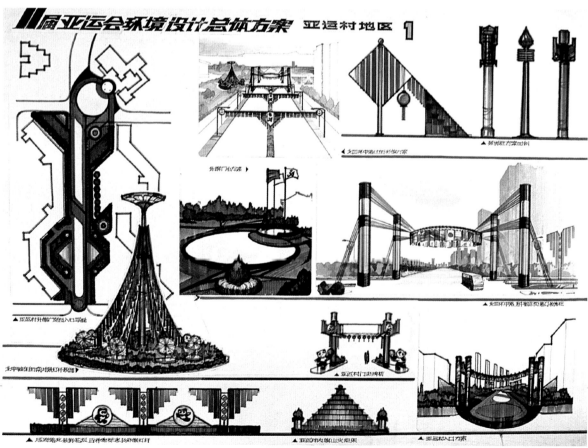

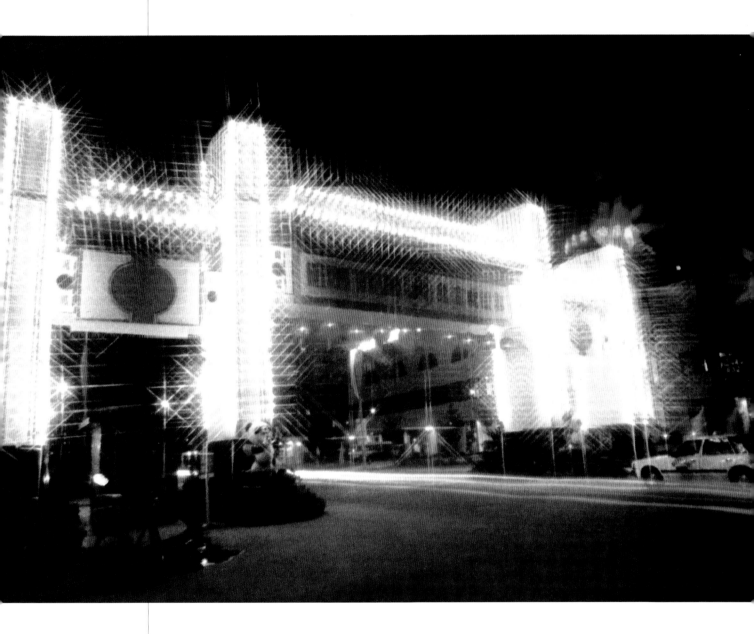

　　1990年在北京举行的第11届亚洲运动会具有十分重大的政治意义,作为主办城市自然在各个方面下了最大的努力。环境装饰设计是在北京市政府的直接领导下进行的。当时的环境艺术设计系投入了相当大的力量。整个设计包括各类装饰构架、花坛绿化、色彩系统、标识标志等。郑曙旸参加了亚运村地区的设计,他与梁世英教授一道完成了整个地区的环境装饰设计。由于当时条件所限,最后建成的构架并未完全实现最初的设想,尤其是细节的处理显得粗糙。但这组装饰构架在亚运会期间所起的装饰效果还是十分明显的,那组具有现代感的中式牌坊,后来被做成永久性建筑,至今还矗立在那里。

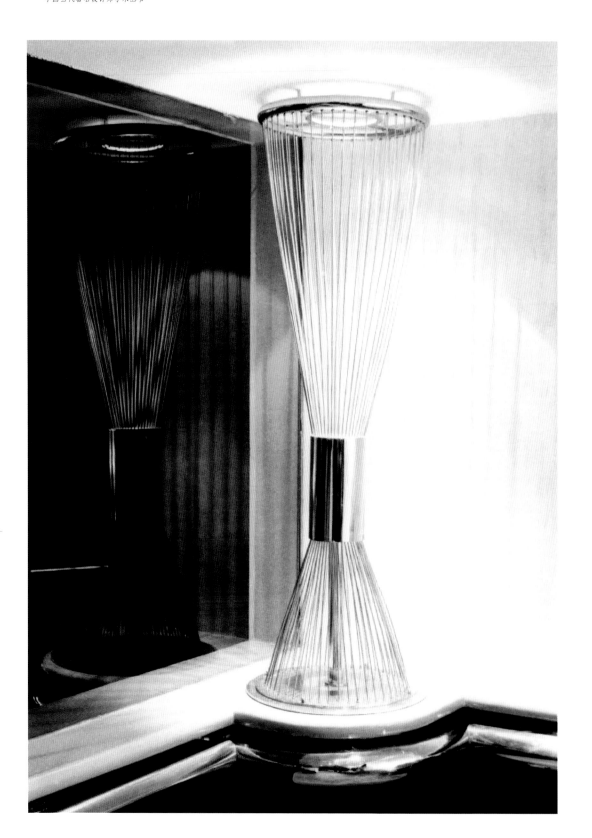

环境艺术设计　作品 25 ♯

珠海金怡酒店钢琴酒吧与精品店室内设计／1991 年 5～11 月

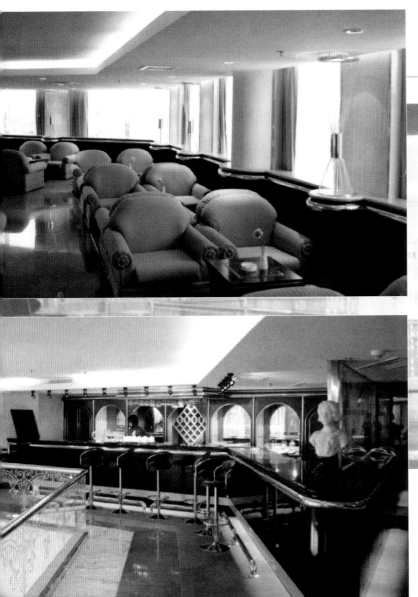

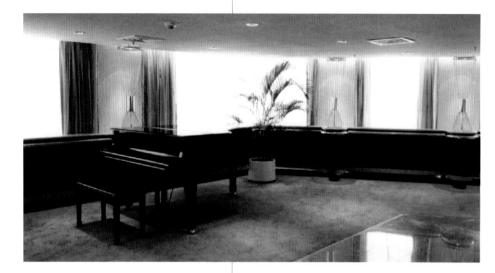

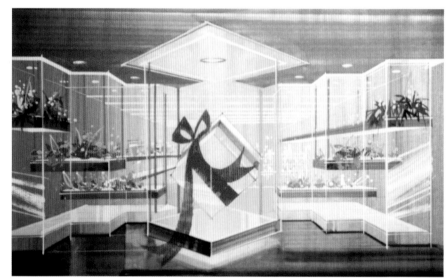

珠海金怡酒店钢琴酒吧与精品店室内设计体现了郑曙旸在装修构件设计方面的功力。选择材料与选择成品构件体现设计师的专业设计艺术修养,而在室内设计中对装修构造的细部设计又最能展示一个设计者把握空间造型的能力。钢琴酒吧的壁柱灯、精品店的礼品盒装置充分体现了设计者在这方面的能力。

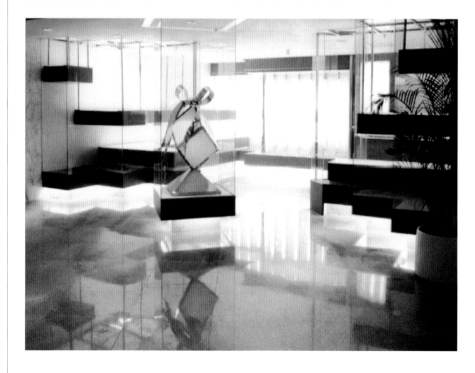

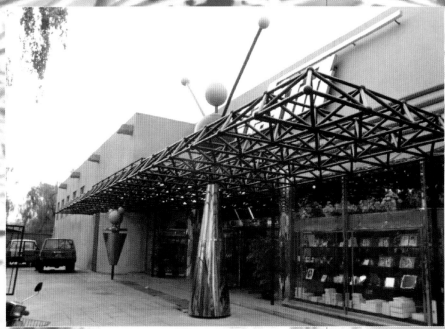

北京罗曼商场店面与室内设计 / 1991 年 8 月～1992 年 2 月

　　北京罗曼商场位于北京动物园东南角的西直门外大街。具有卡通意味的店面门头设计构思，来自于商店最初的店名"天地人"，后来的店名改了，但这个设计形象却保留了下来，再后来这个商店改成罗曼俱乐部，所以这个形象只存在了五年时间。然而在设计者的作品当中它的地位却是比较特殊的。

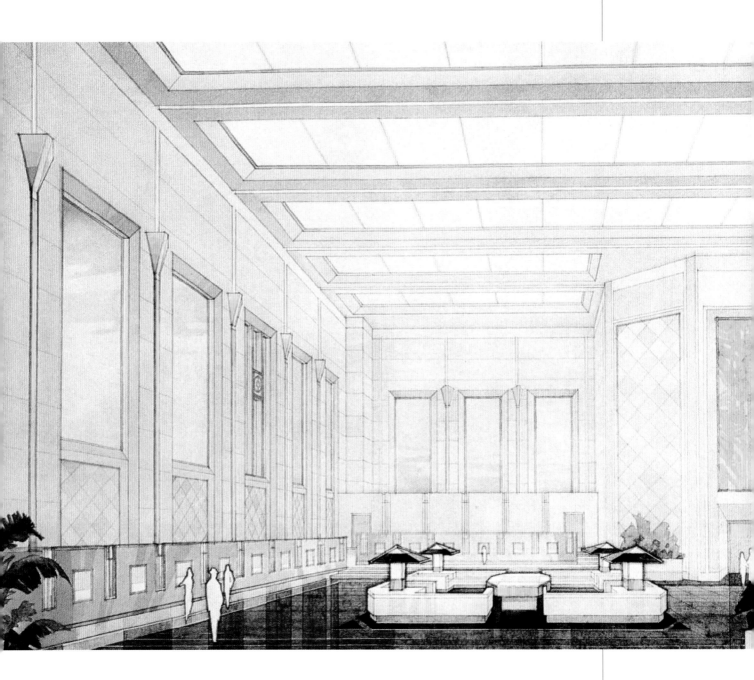

环境艺术设计　作品 29 #

新加坡中国银行大厦室内设计／1992 年 10 月～1995 年 2 月

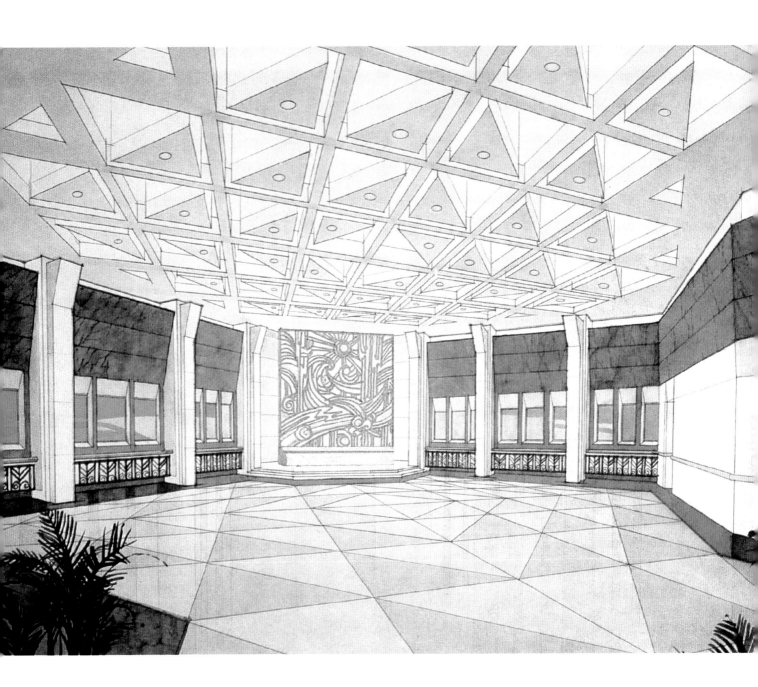

　　新加坡中国银行大厦室内设计是中央工艺美术学院环境艺术设计系承接的大型境外设计项目。其大厦的银行营业厅由于和旧楼相通具有相当的设计难度。在概念与方案设计阶段,全系师生总共出了设计图数十套,最终采用的是由张绮曼教授设计的九宫格藻井天花方案。郑曙旸在这次设计中共完成了两套方案,并作为主要设计者先后五次赴新加坡协调设计。他的这两套设计表现图采用了透明水色平涂退晕技法,这种技法强调结构线的表现,工整细腻,空间感强,与前一时期的水粉技法形成鲜明对比。

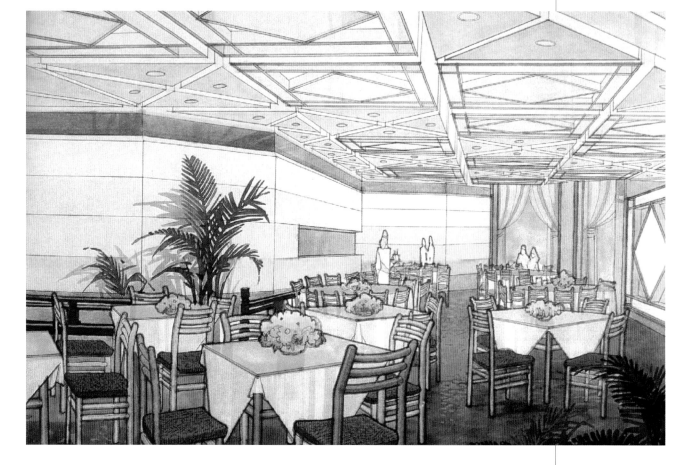

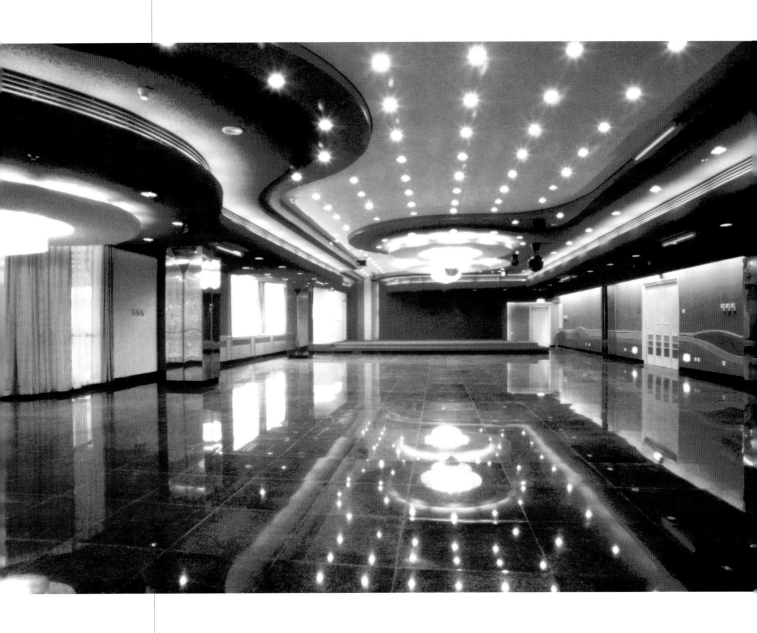

环境艺术设计　作品 30 #

中国远洋运输总公司办公楼多功能厅室内设计／1992 年 4～12 月

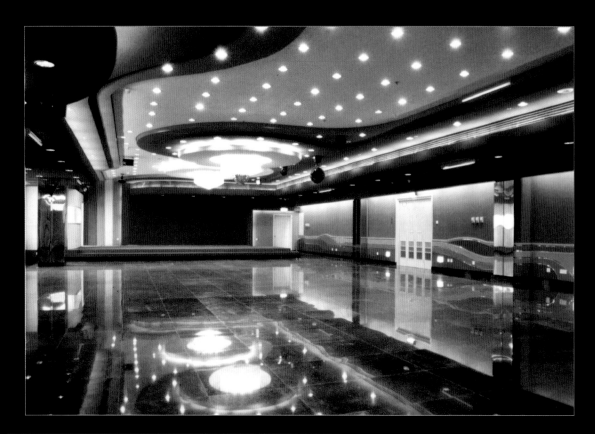

◇ 远洋公司多功能厅 剖面图

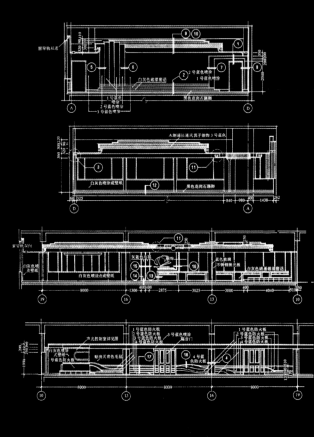

中国远洋运输总公司办公楼多功能厅室内的设计概
念来自于海洋,这是设计者与设计委托者共同的空间构
思概念。为了在室内实现海洋的意境,早在设计之初远
洋运输公司方面就专门组织设计者出海航行,并登上万
吨巨轮体验生活。多功能厅正是在这样的理念指导下开
始设计的。在这里设计者以海浪的意念进行空间构图。
弧形的蓝色退晕跌级吊顶和墙面,起伏变化的条形灯带,
闪烁的环状晶体吸顶灯与点状星光筒灯,构成水天一色
的远洋空间。

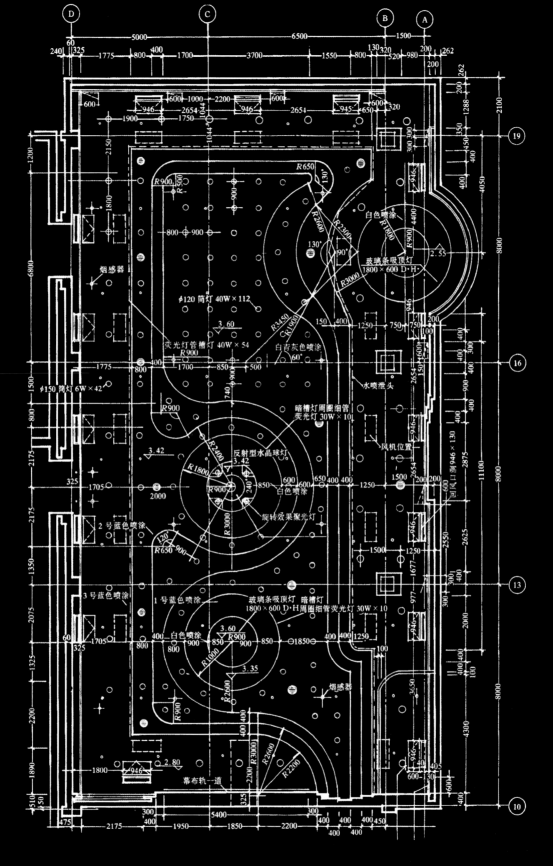

◇ 远洋公司多功能厅　天花平面图

29

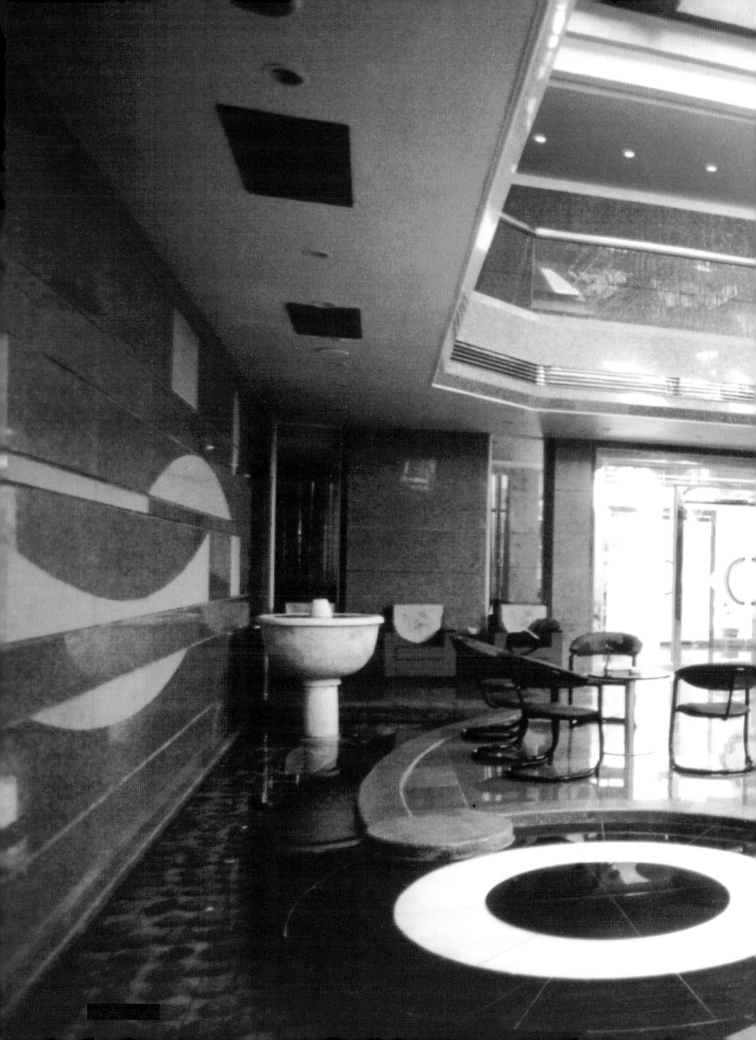

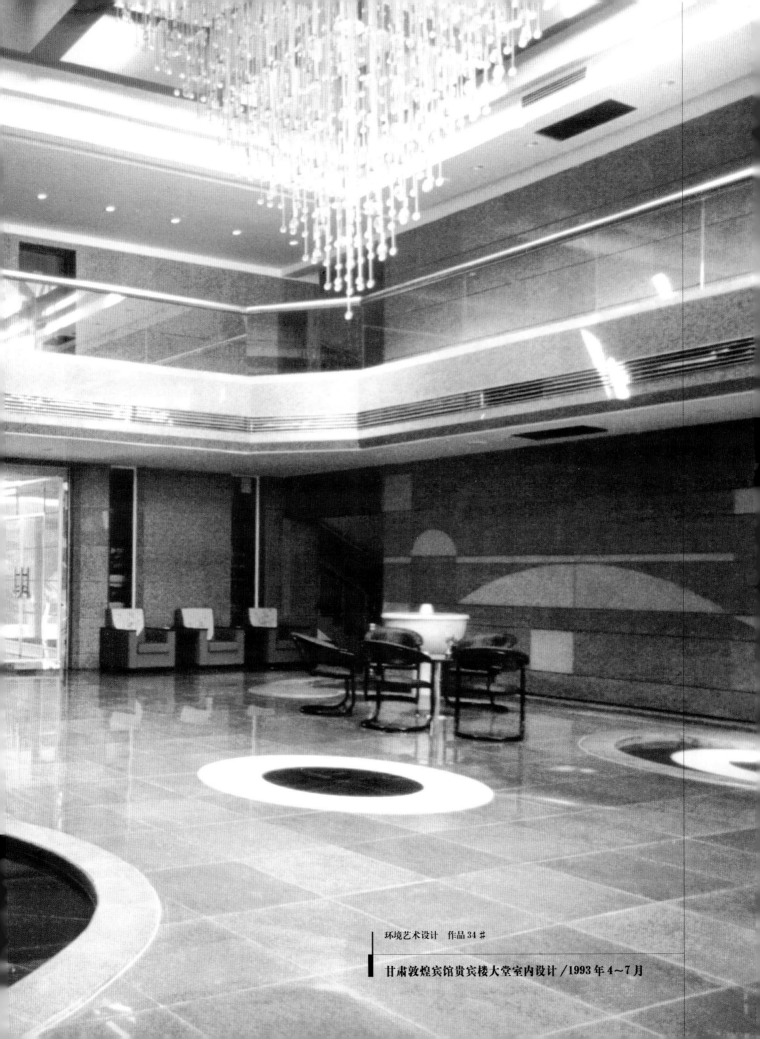

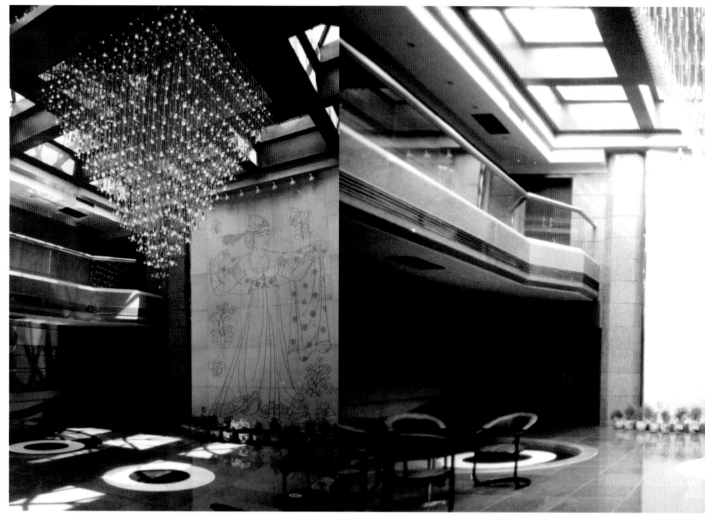

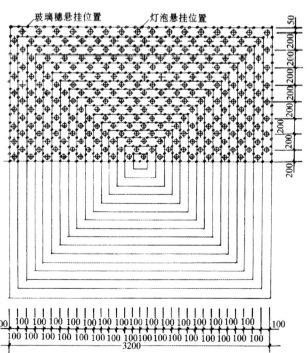

◇ 大型晶体吊灯　平面图

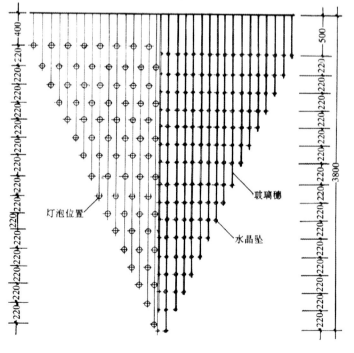

◇ 灯泡及玻璃穗悬挂　立面图

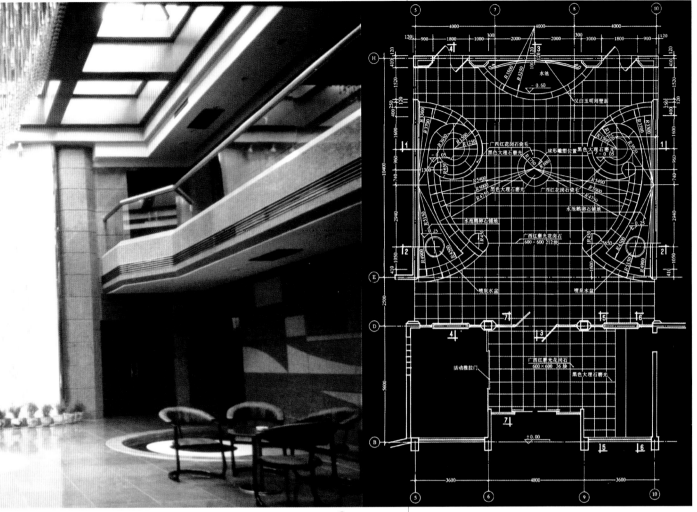

◇ 大堂及门厅 平面图

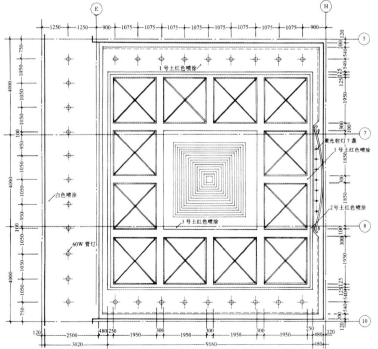

◇ 天光顶棚 平面图

甘肃敦煌宾馆贵宾楼大堂室内设计的成功,在于甲方一丝不苟地执行既定的设计方案,严格按照施工图的要求施工。由于地域和工作时间的原因,设计者在最初的施工交底后就再也没有机会到现场指导。但是宾馆最终还是达到了预期的空间效果,这与目前一些甲方随意更改设计的做法形成鲜明对照。

贵宾楼大堂室内设计,立意于敦煌莫高窟洞窟的中心柱式,以倒金字塔形晶体吊灯和天窗周围的藻井,模拟中心柱式,背衬大型汉白玉刻线唐仕女壁画。两侧墙面以日、月、瀚海为题所作的花岗岩抽象壁饰与弧形水池浑然一体。整个大厅在天窗自然光的映照下,呈现出大漠绿洲所特有的情趣。

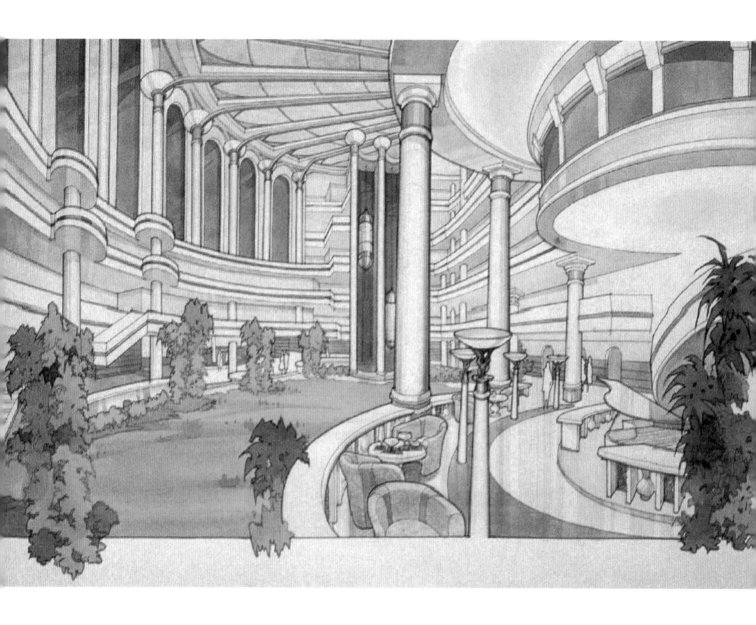

环境艺术设计　作品 35 #

深圳阳光酒店中厅方案设计／1993 年 11 月

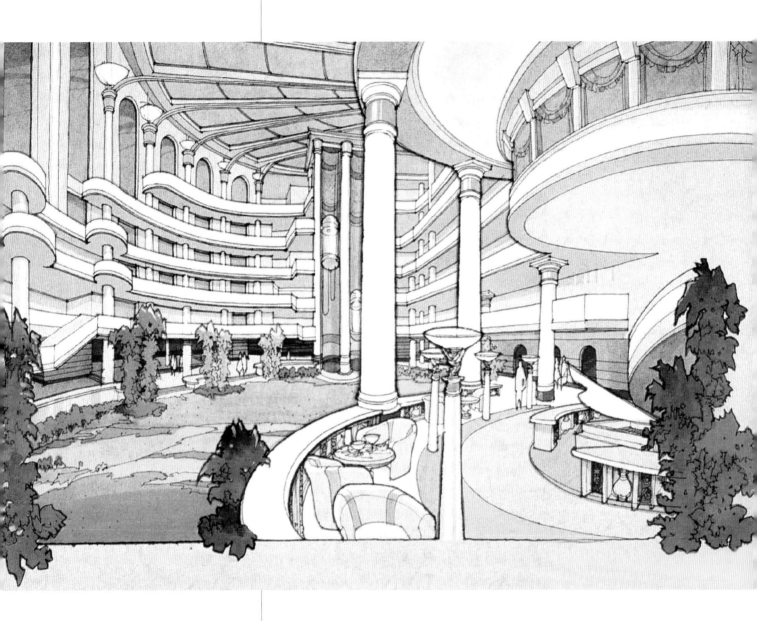

　　深圳阳光酒店中厅方案设计是中央工艺美术学院环境艺术设计系投入力量较大的一个项目,方案出图量仅次于新加坡中国银行大厦的室内设计。由于各种设计外的原因这次的设计未能中选。但郑曙旸在这次的项目设计中完成的设计表现图,成为他这个时期绘图技法的典型代表作品。

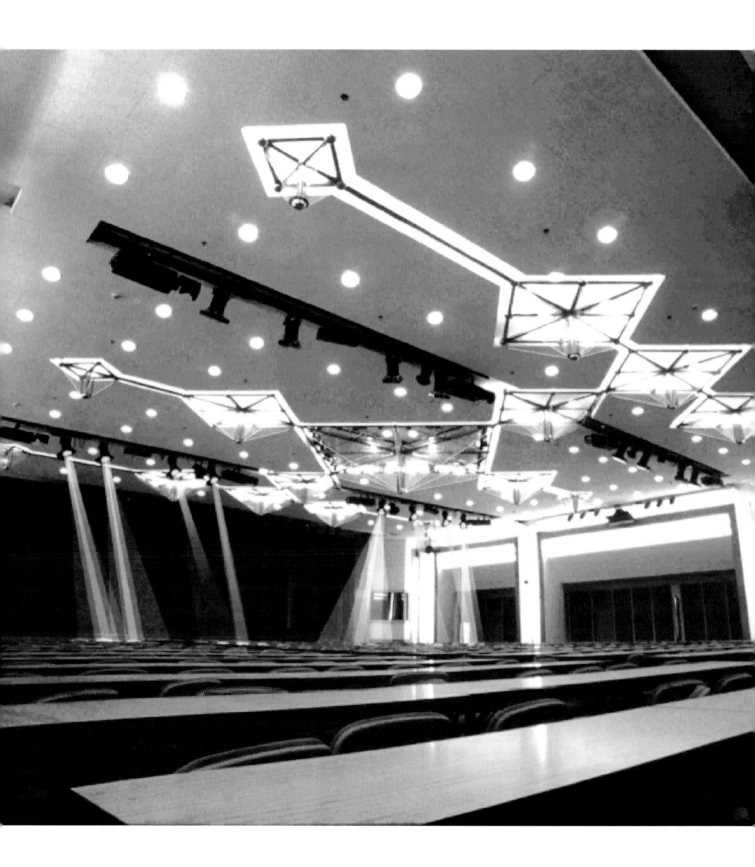

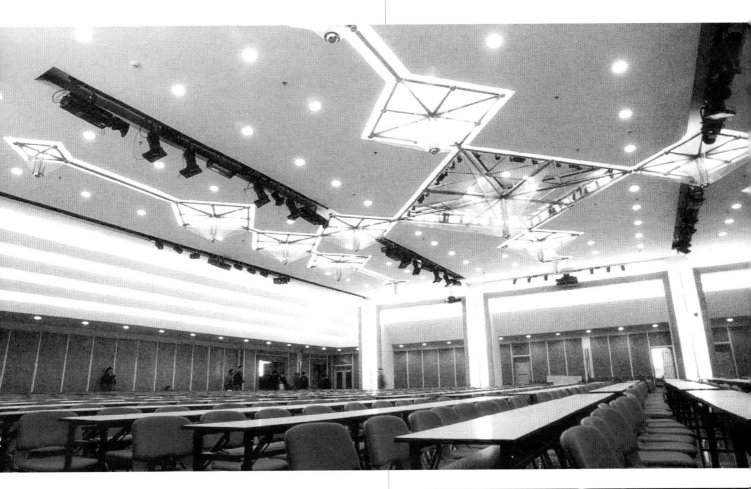

环境艺术设计　作品36♯

山东工商银行大厦多功能厅室内设计／1994年4月

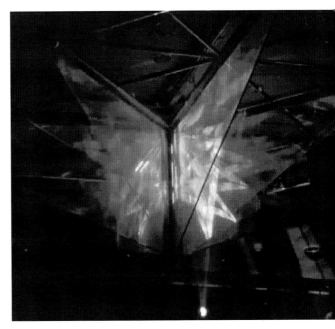

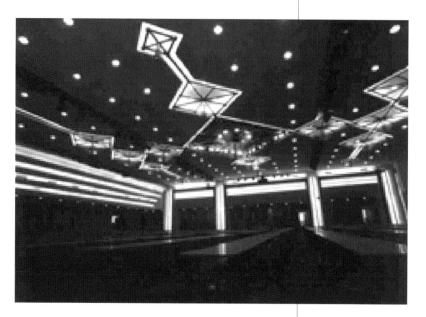

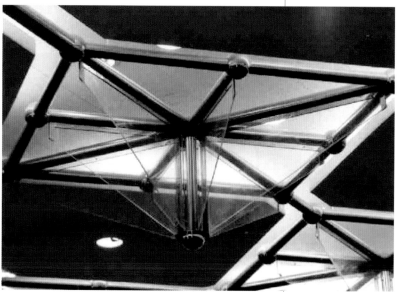

山东工商银行大厦多功能厅室内设计是设计者在历次设计中修改最多的,在方案阶段几经修改才得以通过。施工图完成后由于使用功能的改变,又数次修改舞台设计。1997年7月在广电部设计院的配合下,完成了声、光、电的设计。最终呈现在人们面前的空间与图面照片的效果有着完全不同的感觉。这是由于多功能厅室内设计的空间造型重点放在了顶棚的照明灯具设计上,选用不锈钢管和有机玻璃组成菱锥造型,采用荧光灯管的反射照明形成轮廓光,配合筒灯的直接照明可以满足会议培训桌面书写明亮的照度要求。在文娱活动中,周围暗槽中的专业舞厅灯具照射于菱锥造型的有机玻璃,折射变化出流动的色彩,营造出梦幻般的空间氛围。室内界面装修的色彩定位于灰白两色,统一明快,同时便于灯光色彩变换的需要。

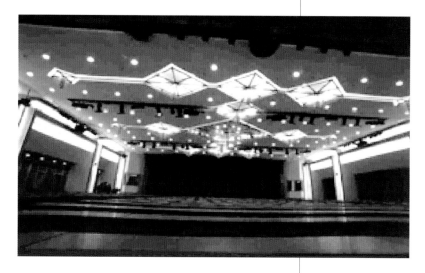

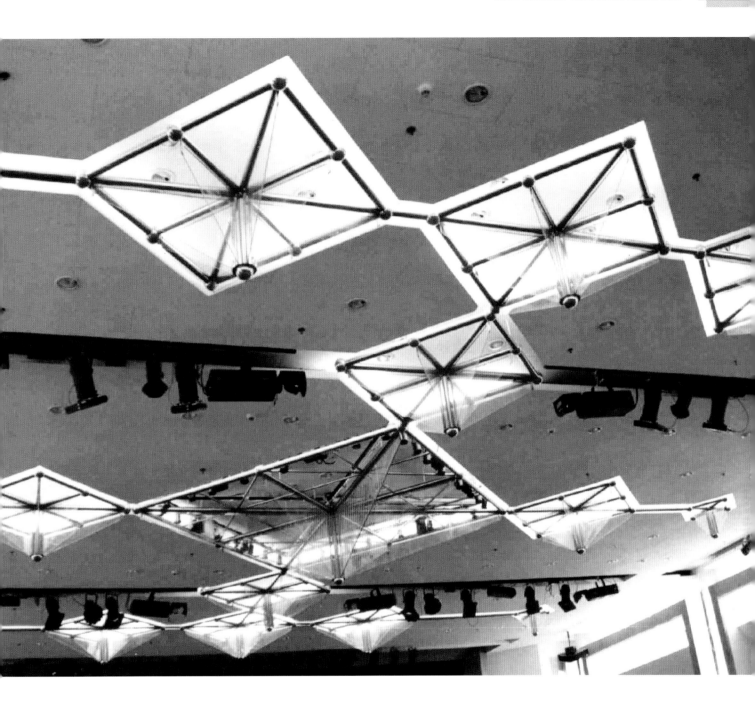

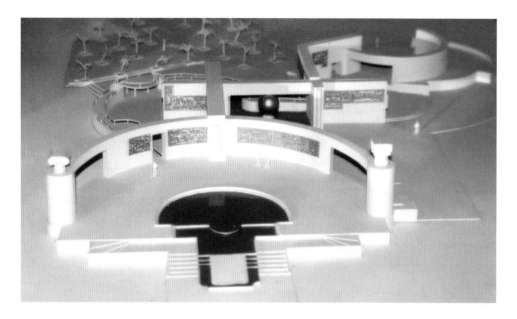

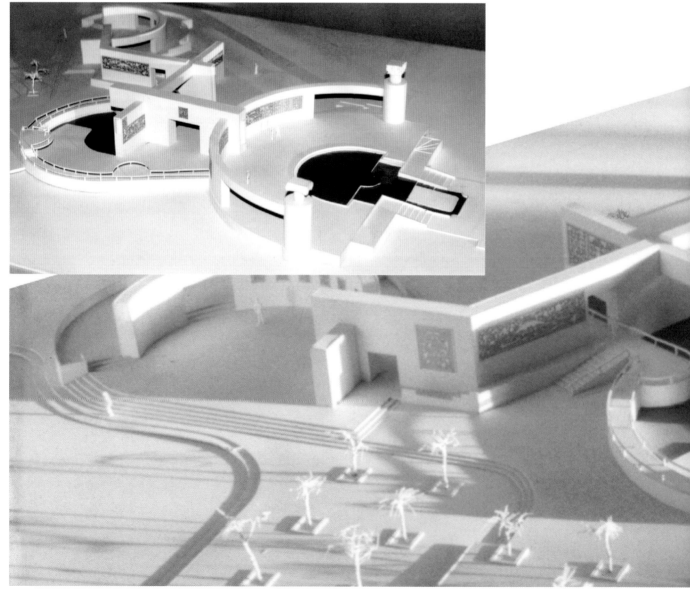

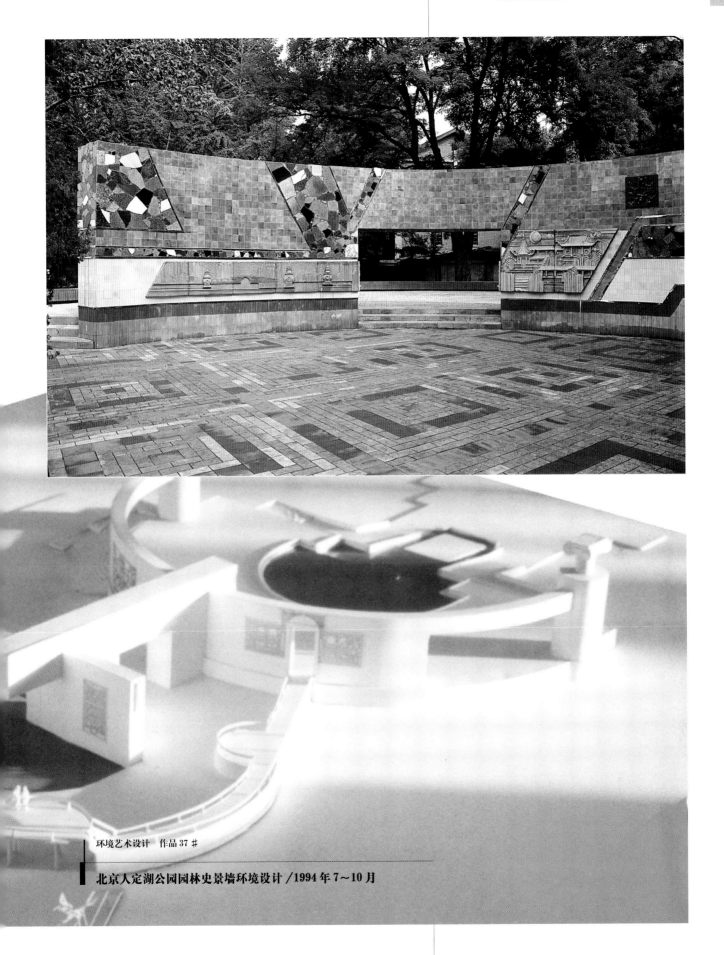

环境艺术设计　作品 37 ＃

北京人定湖公园园林史景墙环境设计／1994年7～10月

　　北京人定湖公园园林史景墙环境设计充分体现了设计者在空间造型方面突出的设计能力。人定湖公园座落在北京六铺炕住宅区深处,由园林规划设计师檀馨主持总体设计。公园的南半部以意大利的台地园为蓝本,北半部以现代园林的模式进行设计,中部需要有一组空间构架来进行转接。按照规划,以体现世界园林史的一组景墙承担这样的任务。设计者运用中国传统的造园理念,结合现代建筑流动空间的处理手法,采用一组高低错落、隔围相间的墙体组成连接南北空间的建筑构架。整个构架的空间渗透感极强,达到了总体设计的要求。遗憾的是由于造价限制,墙面材料与壁画未能取得理想的效果。

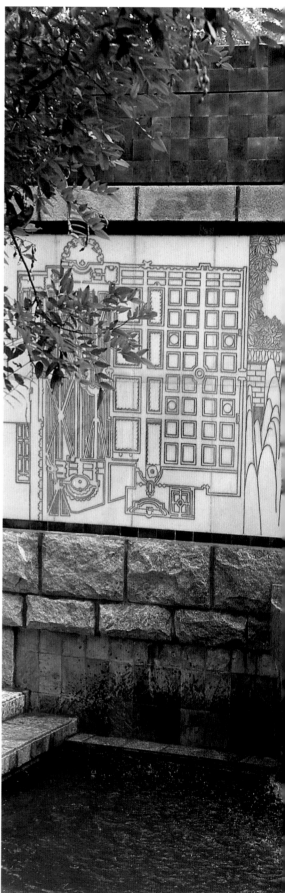

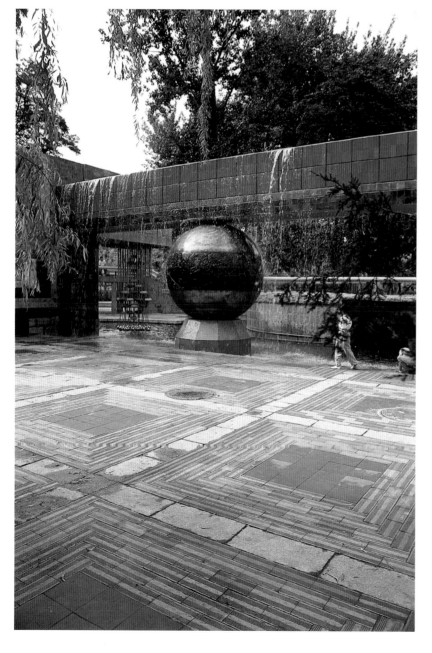

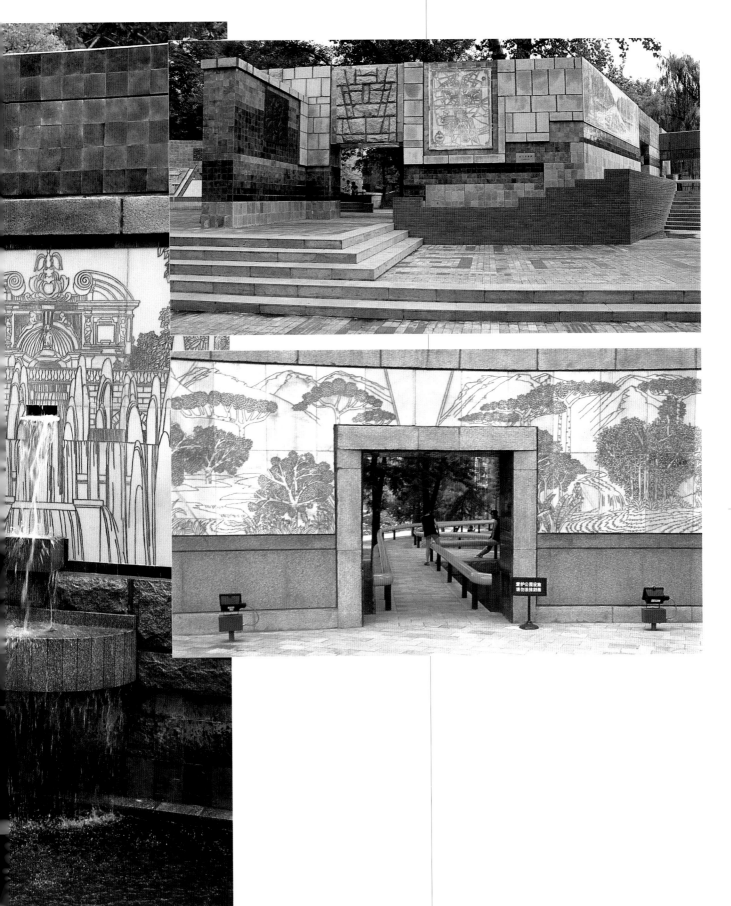

43

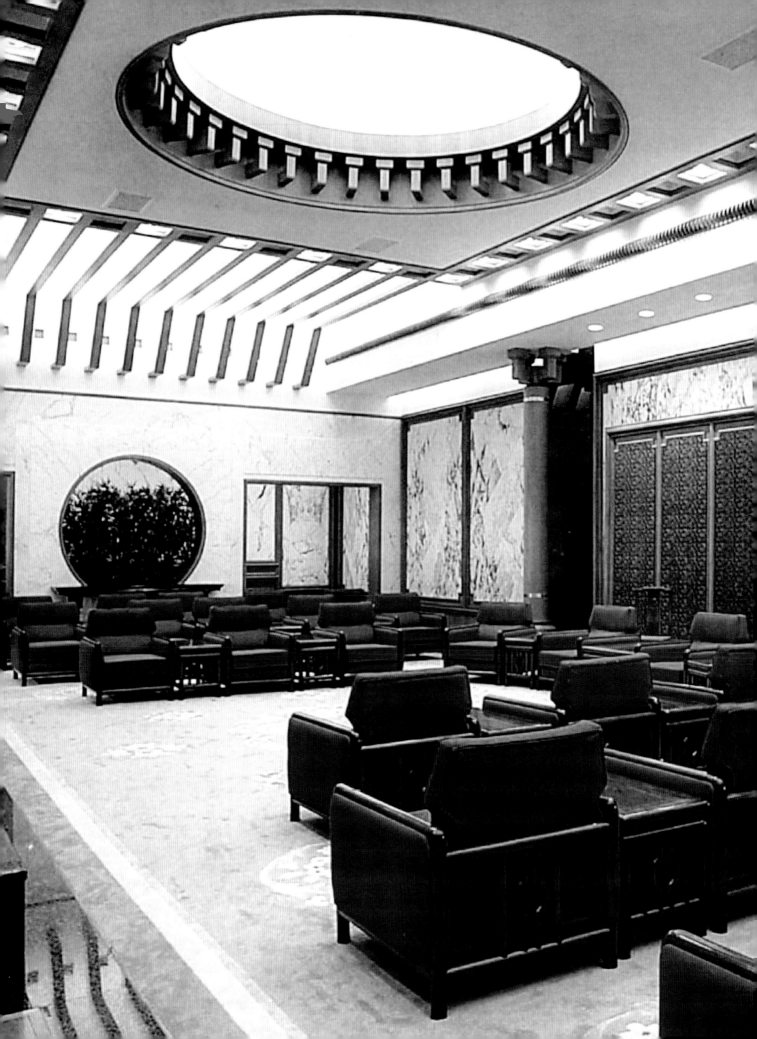

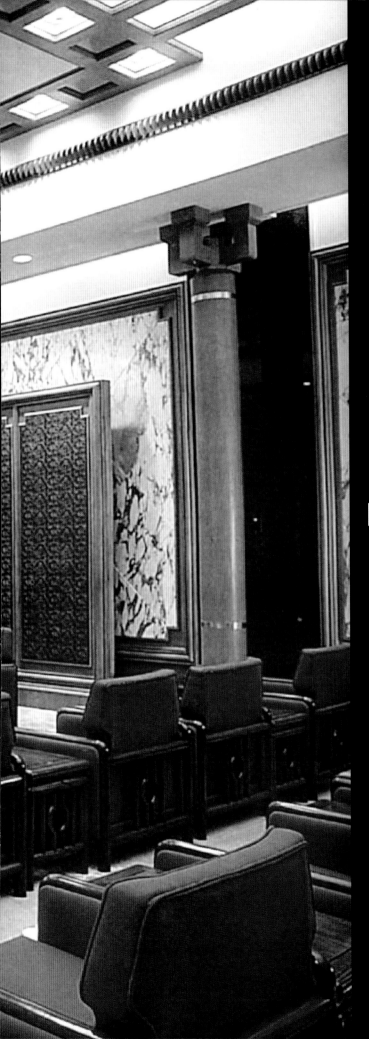

环境艺术设计　作品 42 #

中国国务院外宾接待楼室内设计／1995 年 5 月～1996 年 3 月

　　国务院外宾接待楼室内设计是郑曙旸所主持设计的诸多项目中最为成功的一个。该设计先后获中国室内装饰协会首届室内设计大展金奖；98 首届"爱家杯"中国室内设计大奖赛优秀奖；第九届全国美术作品展览艺术设计类金奖。艺术设计类作品的成功，受到各种因素的制约。设计者本身的努力自不待言，但外部环境，诸如资金、材料、施工，包括甲方的文化与审美水平、工作方法等都成为决定设计成功的要素。这项设计正是由于各种要素的组合达到高度统一，所以才取得如此的效果。

　　郑曙旸在主持该楼的室内总体设计中，具体完成了第一接见厅的设计，该厅成为所有厅堂中最具特色的空间。

　　国务院外宾接待楼第一接见厅是该建筑最主要的厅堂。作为中国领导人接见外宾的重要场所，在室内设计的风格上既要体现中国的大国风范与悠久的历史文化传统，又要展示中国当代的崭新风貌。因此第一接见厅的设计概念定位于具有中国传统文化特色的现代风格。为了取得理想的效果，在设计的语汇上以中国江南民居园林的建筑构件样式和流动的空间处理手法为蓝本，运用现代材料与工艺创造了简洁、明快、大方、庄重的空间艺术效果。

　　由于建筑用地的限制，第一接见厅的平面东西向狭长、南北向进深窄短，长宽之比达三比一，非常不利于接待使用，因此在室内的平面布局上增设了两道传统风格的月洞式通透隔断，分设于东西两侧，既缩短了长宽之比又增加了服务的迁回面积，同时丰富了空间的层次，取得了良好的立面观赏效果。

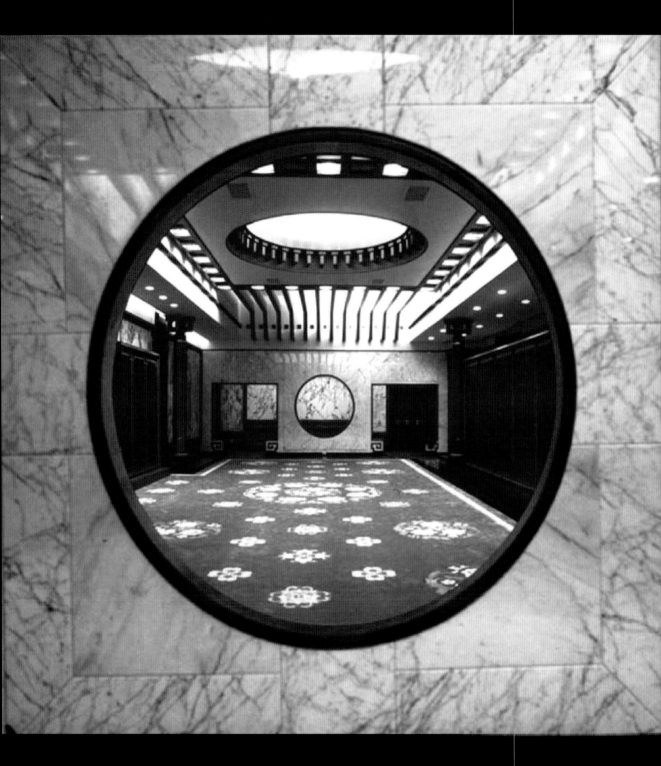

　　第一接见厅的装修材料以红榉木和大花白大理石为主，选料精细，加工精良。红榉木线为半径250毫米统一的半圆形、稳重圆润；大花白大理石墙面按北墙、东西墙、隔断墙分为三个层次，石纹由重到浅、由花到素，统一而又富于变化。石材拼接采用具有传统风格的菱形方格，所有拼缝均以45度倒角磨光处理，精致细腻。

　　室内的所有界面中顶棚的处理是最难的。第一接见厅的顶棚结合间接照明，设计成上下两个层次，以中心圆形穹顶和东西悬梁反射灯槽，构成了方圆对比、疏密结合的平面图案，东西悬梁两侧成60度斜角与墙面相接，过渡自然。南北风口格栅统一处理成半圆柱式，与室内整体风格相一致。

　　第一接见厅的装饰陈设以南北两个大漆刻灰填金屏风为重点，辅以传统标志性斗拱立柱，月洞窗竹影条案和中心团花图案地毯，构成一幅完整的空间装饰图画。

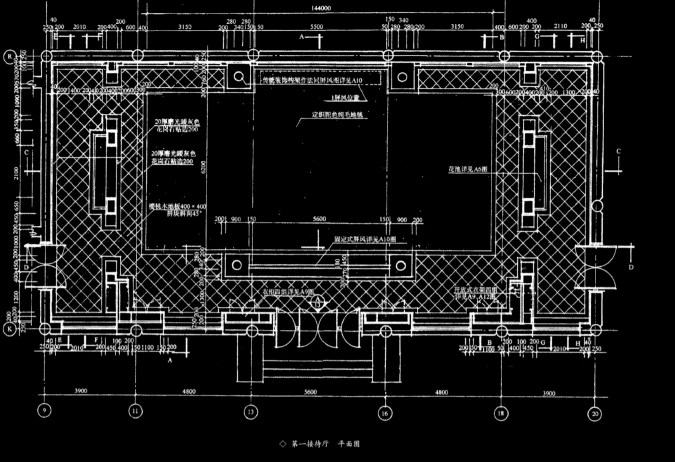

144000

传统装饰构架作法同屏风图详见A10
1屏风位置
定织驼色纯毛地毯

20厚磨光暖灰色
花岗石贴边200

20厚磨光暖灰色
花岗石贴边200

樱桃木地板400×400
拼块斜向45°

花池详见A5图

固定式屏风详见A10图

衣柜四组详见A9图

开放式衣架四组
详见A9 A12图

◇ 第一接待厅 平面图

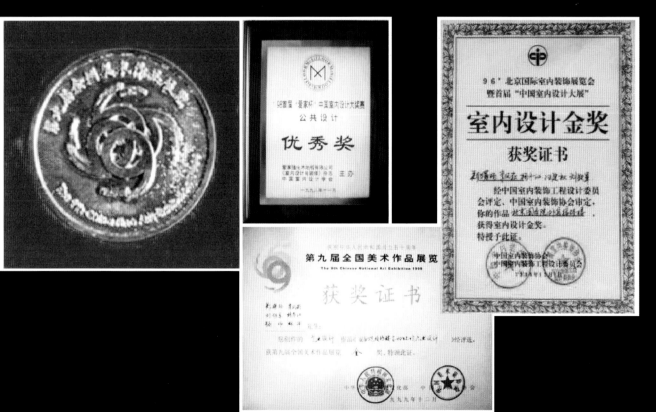

环境艺术设计　作品 48 #

杭州金溪乡村俱乐部室内设计／1996年1月

杭州金溪乡村俱乐部是一个综合性的旅游会议中心,建筑按照民居院落的组合方式进行设计。室内要求以传统良渚文化的概念进行设计。在这个项目中,郑曙旸承担了报告厅、接待室、会议室的设计,其中以报告厅最能体现设计的概念。台口、入口、背景的细部构造,参考了良渚文化陶器的一些造型特征。

北京华北电力调度指挥中心室内设计 / 1996 年 7～8 月

　　华北电力大厦作为电力生产调度中心,效率与秩序应是设计精神因素中所要体现的主要概念。统一的基调、合理的功能、顺畅的交通、简洁的形象、素雅的色彩、变化的细部是设计中遵循的主要原则。会议厅正是遵循这样的原则由郑曙旸进行设计的。设计的概念主要靠空间的形象得以实现。在这里以象征电流波峰的装修为母题,确立了横向、弧形、线面结合的界面处理手法,由此形成了特定的空间形象。在白色的主调中靠木材的色质和家具进行色彩的统一调和。在设计中充分考虑了不同照明形式的运用,注意了装修中各种设备的安装位置,以确保设计风格的完美体现。

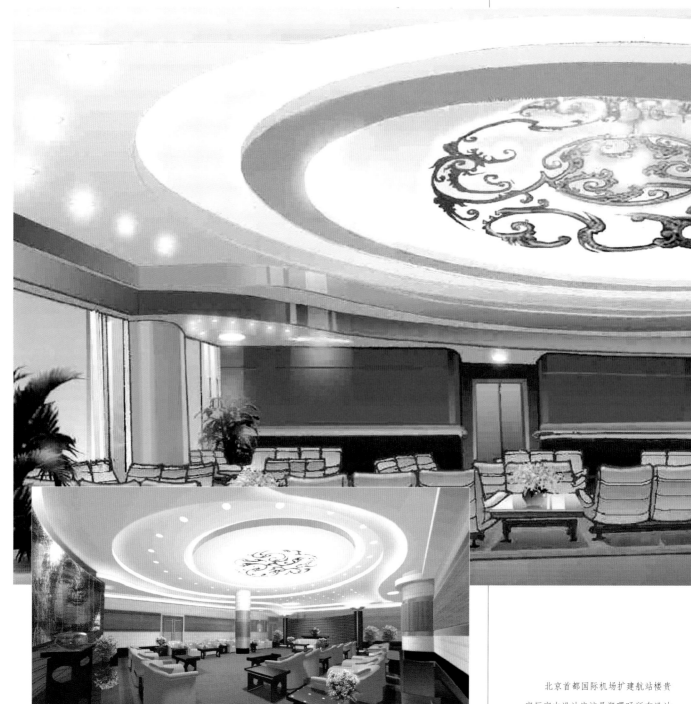

环境艺术设计　作品 53 #

北京首都国际机场扩建航站楼贵宾厅室内设计／1996 年 10 月

北京首都国际机场扩建航站楼贵宾室内设计应该是郑曙旸所有设计作品中最为遗憾的一件。这个方案是在甲方通过并完成全部施工图后，由于人为原因被其他方案取代的一项设计。目前建成的这个厅具有流行的一切商业特征，但文化的气息显然逊于设计者原来的方案。作为接待国际贵宾的厅堂，按说还是应该重视中国特有的文化氛围，这也是设计者面对商业性设计手法泛滥的无奈。

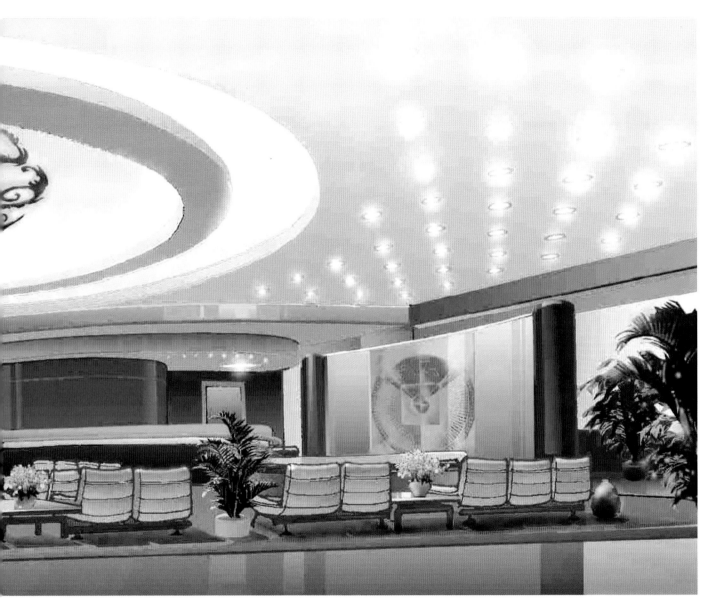

实际上郑曙旸的这个设计还是相对简洁的，只是在天花的处理上运用现代工艺，采用汉代云纹图案，设计了一组加工精致的金属吸顶灯，配合弧线跌级吊顶形成了流畅的空间线型。墙面采用横向线分格，主墙面有一幅打散构成的"清明上河图"。使整个厅堂在中国文化的意韵中感受到新时代的气息。

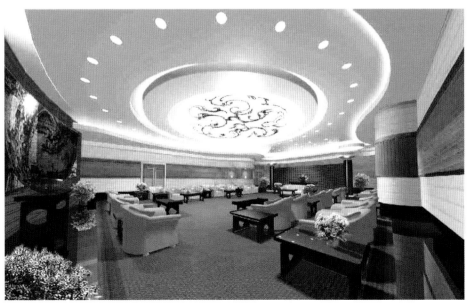

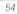

环境艺术设计 作品 57 #

匈牙利布达佩斯香港楼酒店室内设计／1997 年 3 月

环境艺术设计　作品 60 #

北京八一大楼室内设计／1997 年 6 月

　　八一大楼是90年代末国家工程中的重点项目，郑曙旸参加了方案设计阶段几个重要厅堂的设计。最后选中并施工完成的是主楼一层南门厅。该设计方案获得国家轻工业局第二届室内设计大展金奖。

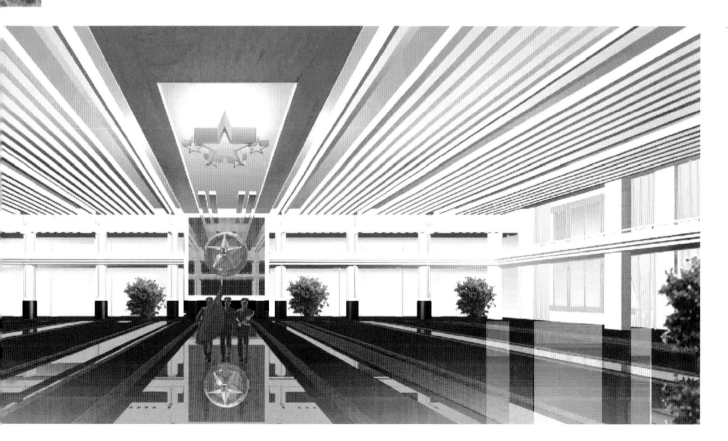

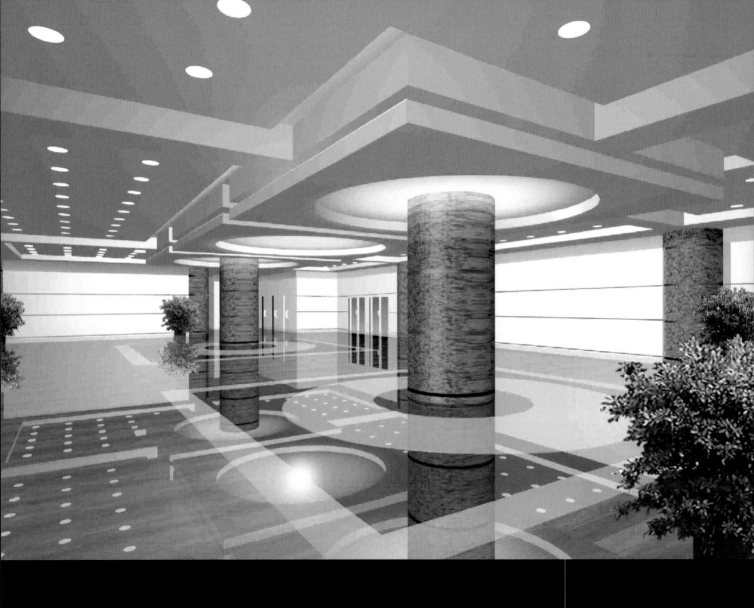

　　主楼一层南门厅在整个大楼的室内空间中只是一个交通空间,因此采用了简洁的
空间处理手法。色彩上对比较强烈,明显的黑白灰色阶形成冷峻的主调。加大的圆形
双柱托起方形吊顶,竖立在圆形黑色花岗石图形平面上,象征中国人民解放军如坚强

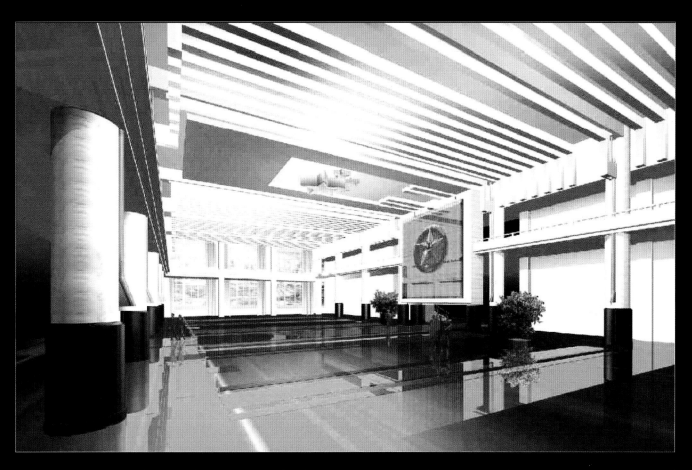

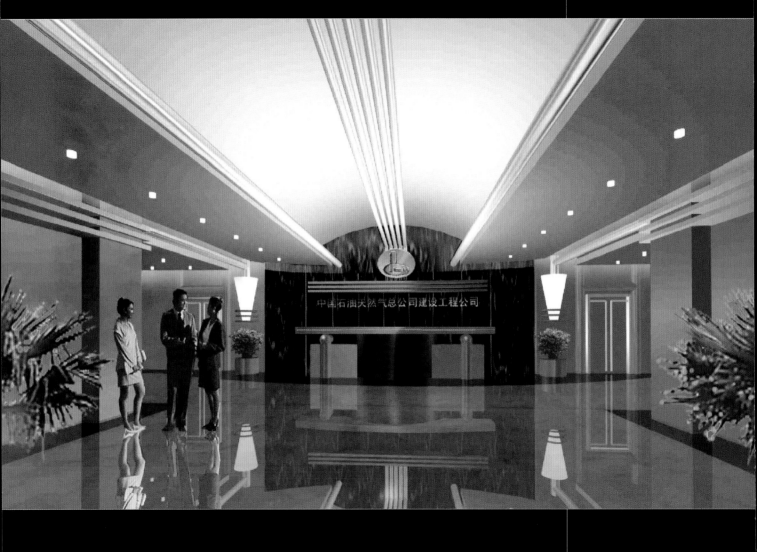

环境艺术设计 作品 62 #

中国石油天然气建设工程公司办公大楼室内设计方案/1997年10月

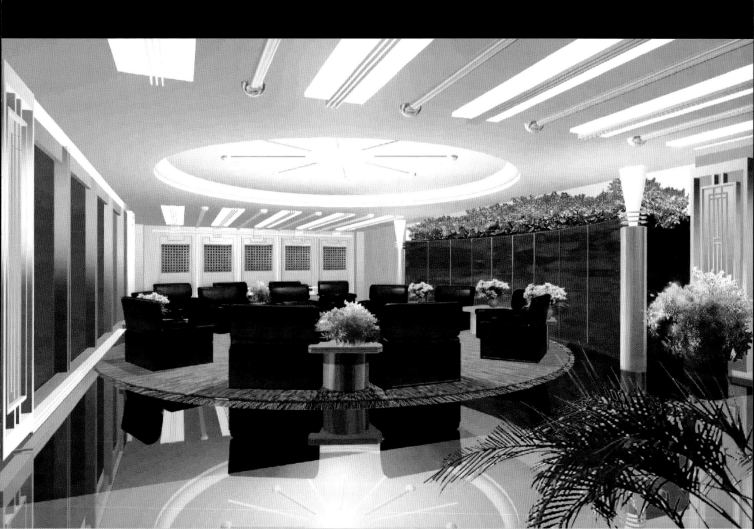

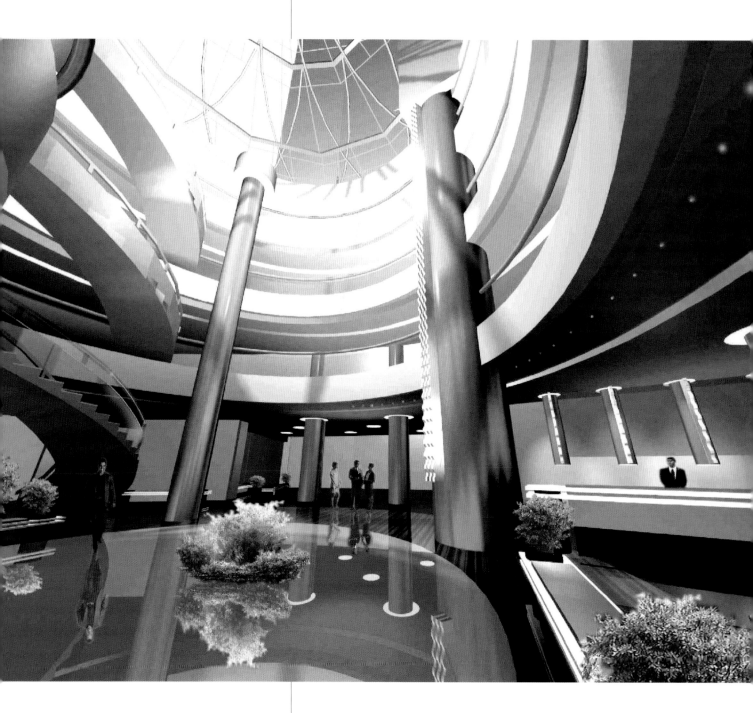

环境艺术设计　作品 64 #

郑州黄河水利委员会勘测设计院科研楼室内设计方案／1998 年 2 月

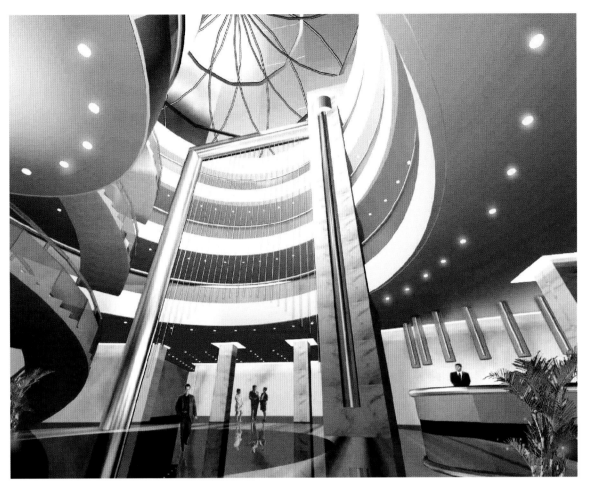

63

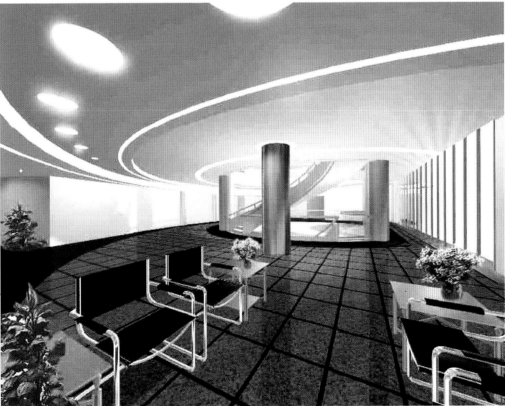

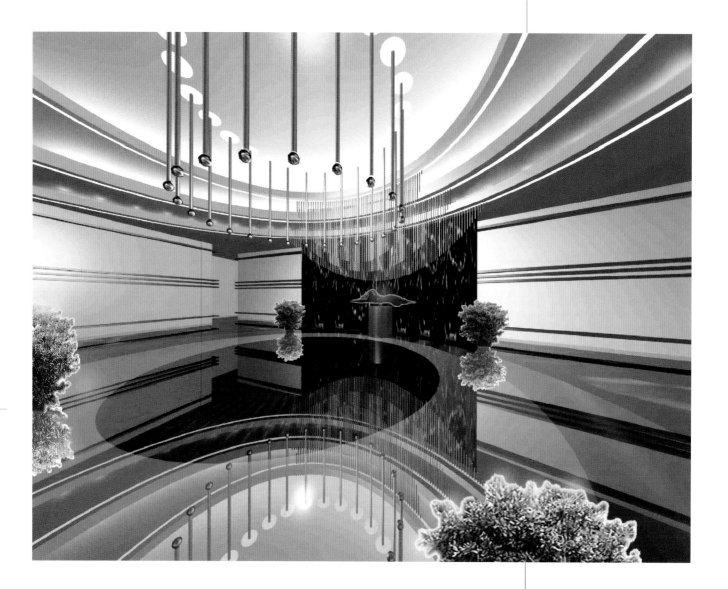

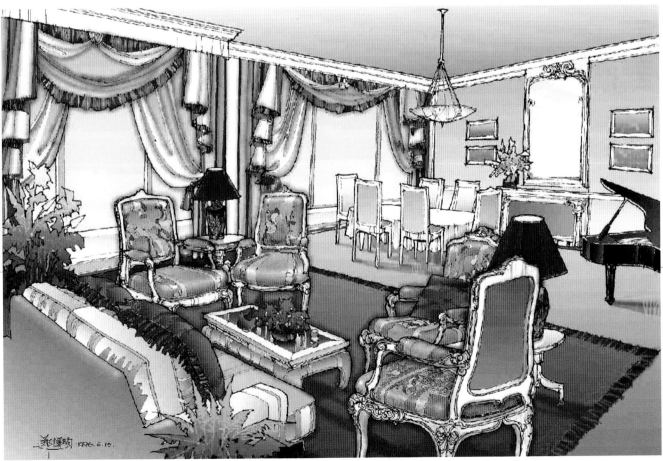

环境艺术设计　作品65#

河北石家庄交通局培训中心大楼室内设计方案／1998年5月

作品 62、64、65 号是郑曙旸结合工程项目设计学习电脑绘图的一批室内表现图。进入 90 年代中期，电脑绘图开始在设计界兴起，其发展的速度和普及的程度是设计师们始料未及的，电脑绘图的介入改变了传统的设计程序模式。由于掌握绘图技巧是一个逻辑性较强且相对枯燥的学习过程，对于 40 岁以上的人来讲具有一定的难度，所以目前一般的设计程序都是由专业设计师提出设计概念，而由电脑操作员最终完成设计表现图。郑曙旸认为电脑是一种先进的辅助设计工具，掌握这种工具无疑能够极大加强设计者的设计思维与设计表现能力，因为电脑绘图在空间虚拟造型的感知与光影质感的真实表现方面要远高于手绘图。新时代的设计者必须掌握这种工具。因此从 96 年开始通过结合实际工程项目的设计，郑曙旸采取学用结合的手段在三年中逐步掌握了电脑绘图与电脑写作的全部技能，在一个更高的层次上重新起步。

郑曙旸环境艺术设计

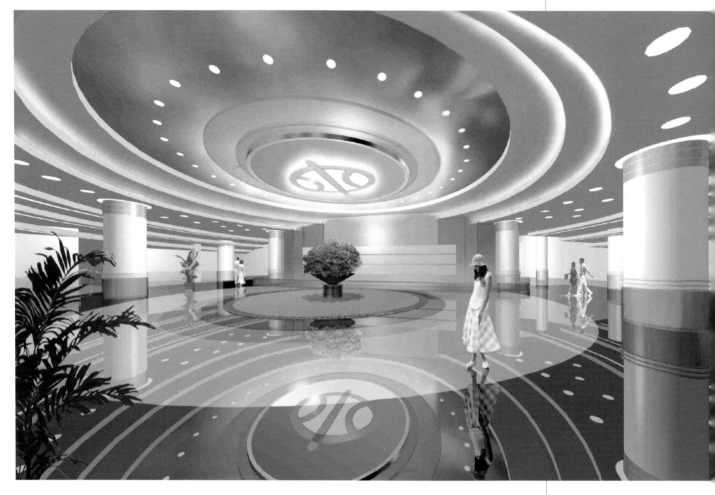

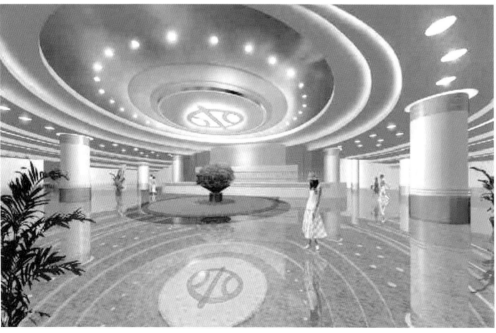

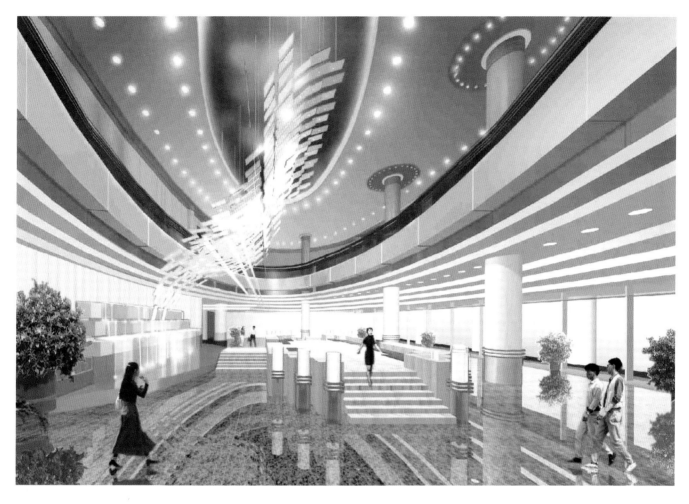

环境艺术设计　作品 66 ＃

河北秦皇岛水利部培训中心大楼室内设计方案／1998 年 9 月

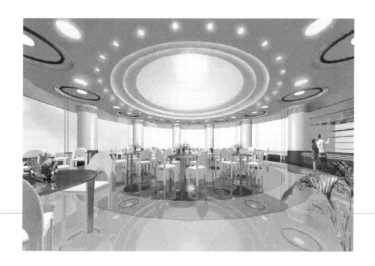

这一套设计是设计者受施工单位委托所作的投标方案，由于甲方有明确的设计概念构思，所以可以看出这两幅图有着较强的空间要素限定。

门厅以蓝灰白色调组成清雅的空间氛围，以圆弧线形的构造组成流畅的空间意境，象征水利的主题。地面材料以白灰色花岗石按色阶渐次推移，中心以祖国山川河流图案的定织地毯形成主视点，并陈设大型花盆。墙柱面以防火板、不锈钢、玻璃构成横向分割的构图，起到扩大空间的作用。顶棚以石膏板做水波纹造型，中心为天空图案喷绘，衬托圆形水徽。

共享大厅与门厅在空间上作连通处理，设计意图和所有界面的材料与作法均同门厅。在椭圆形的天空图案喷绘下悬挂一组大型水浪形玻璃吊灯，与下方的三叠瀑布水池形成一个完整的水景景观。大厅中央的休息平台以柱灯和折线水池与瀑布水池相呼应，构成空间的功能中心。

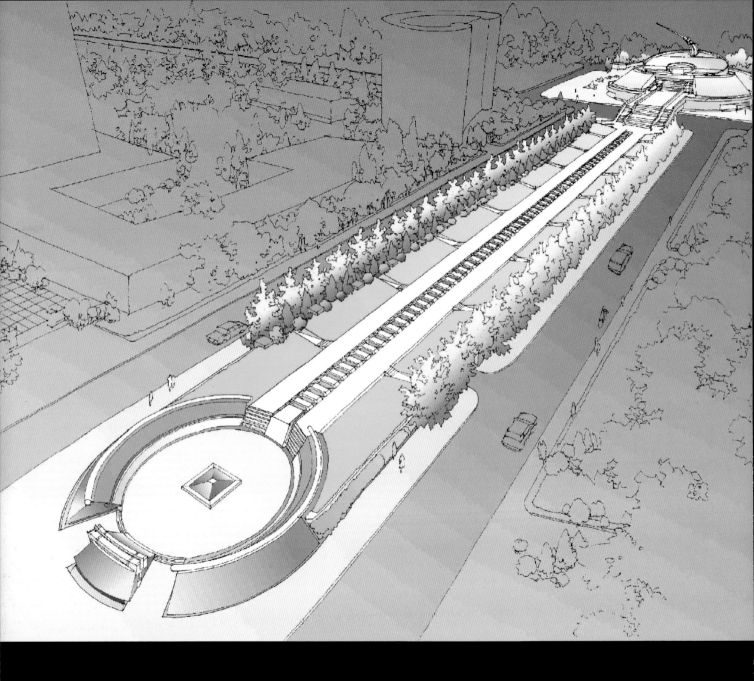

环境艺术设计　作品 69 ♯

北京中华世纪坛总体环境设计方案／1999 年 2 月

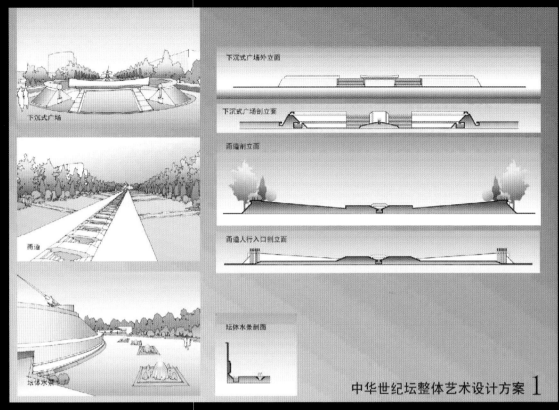

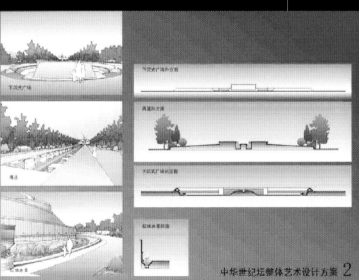

这个设计方案是郑曙旸参加中华世纪坛总体环境设计方案招标中诸多方案中的一个。

郑曙旸的"中华世纪坛整体艺术设计方案"是按照组委会《中华世纪坛总体艺术设计方案——征求意见稿》的精神主旨作为基本概念进行设计的。在基本设计原则和拟采用的艺术形式语言方面均以意见稿中的相应内容一致,根据中华世纪坛所处地理位置和周边环境的制约,方案遵循整体布局简洁统一,局部处理精致细腻的原则。其体现中华五千年历史的中轴甬道采用斜面碑体构造的分段样式,整体感、时间感和空间感都远比平面流水的青铜方案好,从建成的实际空间效果看也说明了这一点。

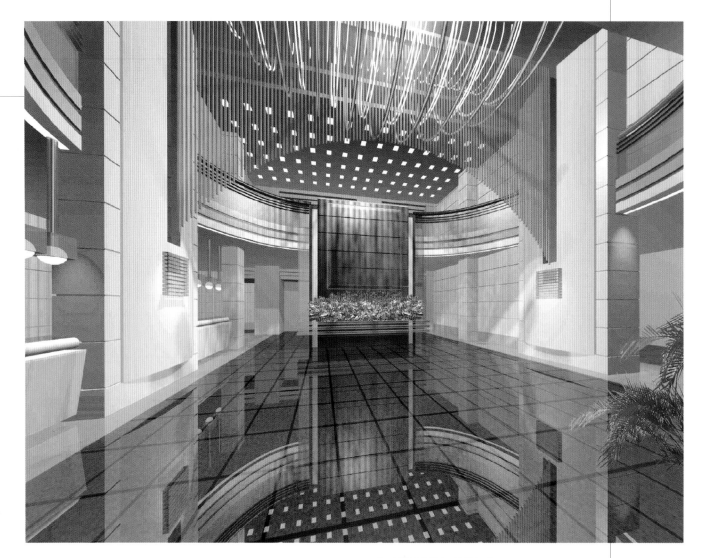

环境艺术设计　作品 71 ♯

郑州河南省宾馆室内设计 /1999 年 5 月

这是一个中标方案但最终并未实施,中间的各种矛盾反映出当代中国设计师们的诸多无奈。

河南省宾馆 10 号楼大堂的室内设计立意于黄河文化的母题,在空间构造上利用打穿二层楼板形成的圆弧形跑马廊,有意增加两侧立柱的尺度,形成两个弧形装饰托架。以吊杆灯具的形式,造就了虚拟的虹桥形立面构图,蕴含"黄河之水天上来"的意境。纵贯虚拟虹桥吊杆灯具的链状晶体吊灯,加强了空间主体的视觉中心,同时在正立面的轴线中心增设了一个石材装饰屏风,拟在上面组织陶雕类壁饰。

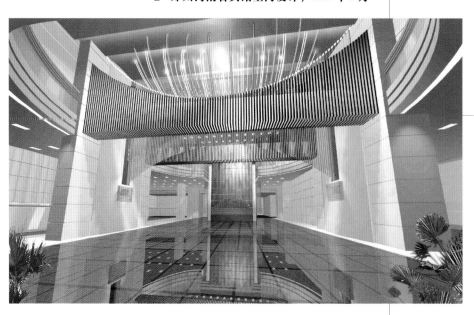

北京市政府会议中心室内设计是与北京市建筑设计研究院合作的成果,这是一个短、平、快的设计项目,从开始方案设计到建成也就是半年多的时间。设计师之间的默契与领导机关决策的果断成为设计成功的关键。这里的两幅图是环形门厅的方案图。

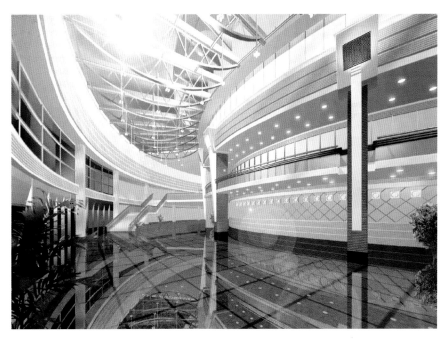

环境艺术设计　作品 72 #

北京市政府会议中心室内设计／1999 年 6 月

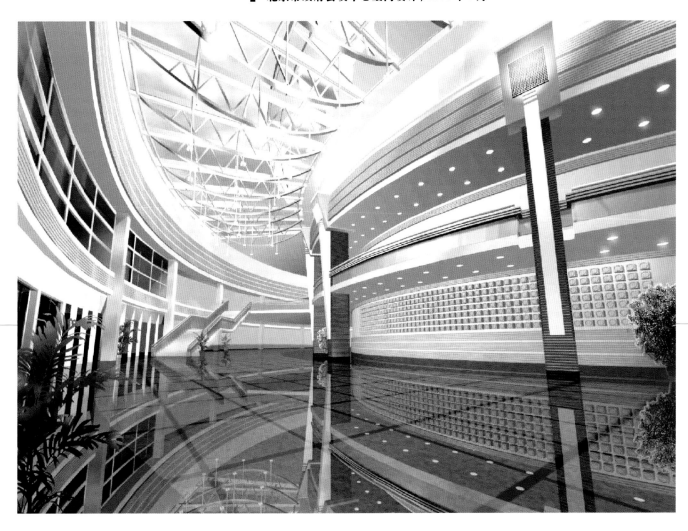

环境艺术设计　作品73#

北京日报印刷中心室内设计／1999年7月

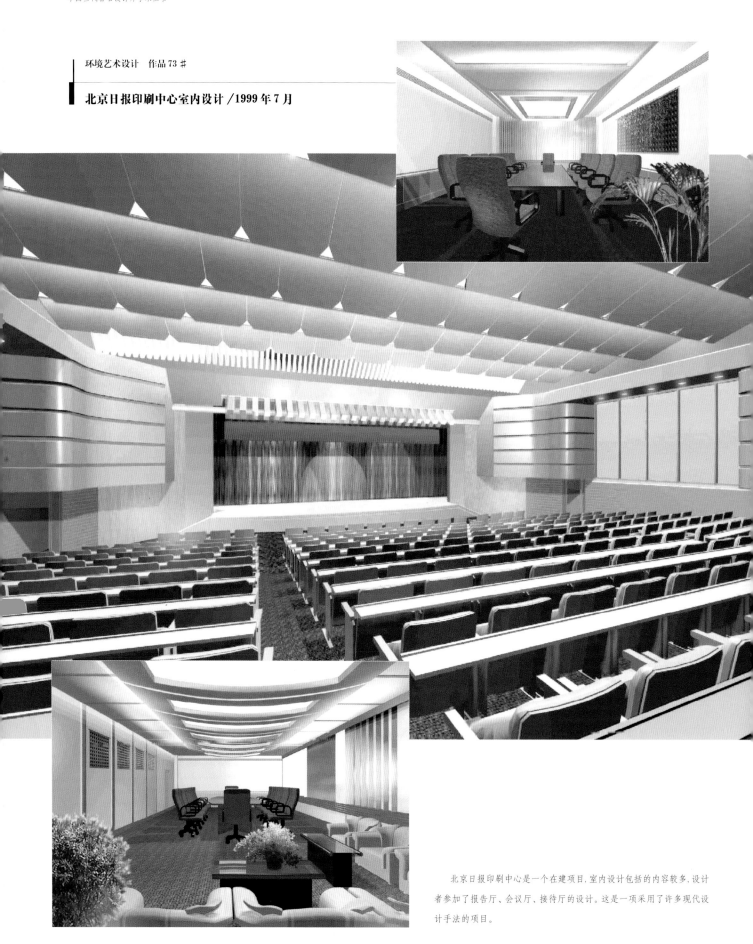

北京日报印刷中心是一个在建项目,室内设计包括的内容较多,设计者参加了报告厅、会议厅、接待厅的设计。这是一项采用了许多现代设计手法的项目。

展示艺术设计

ZHANSHI

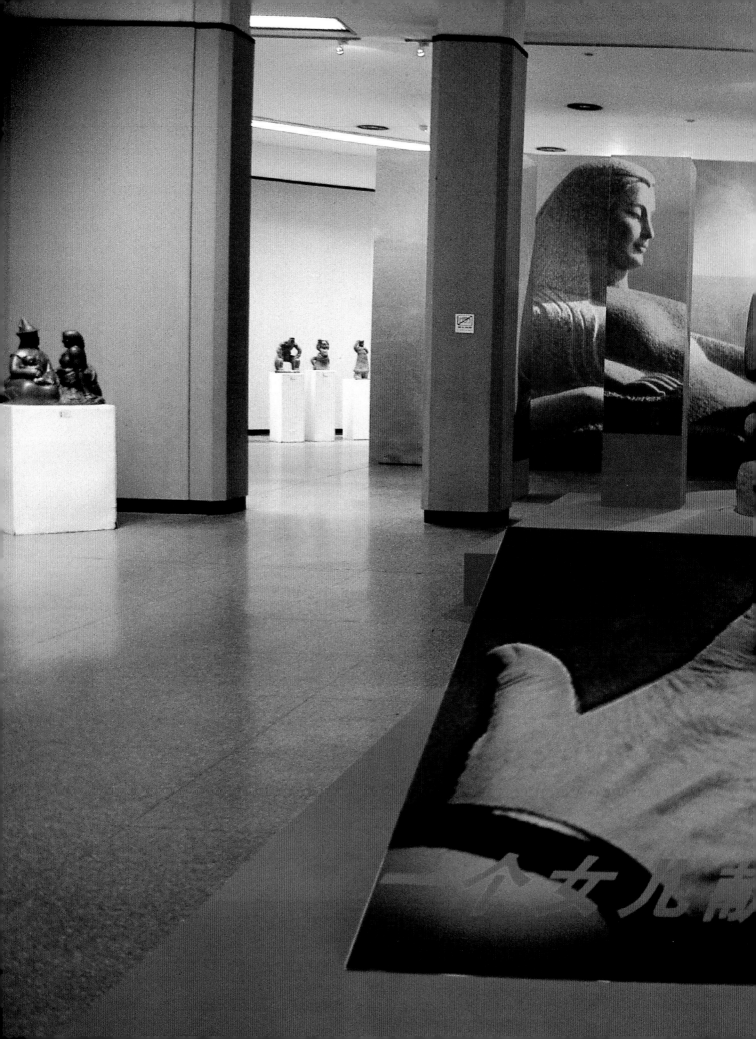

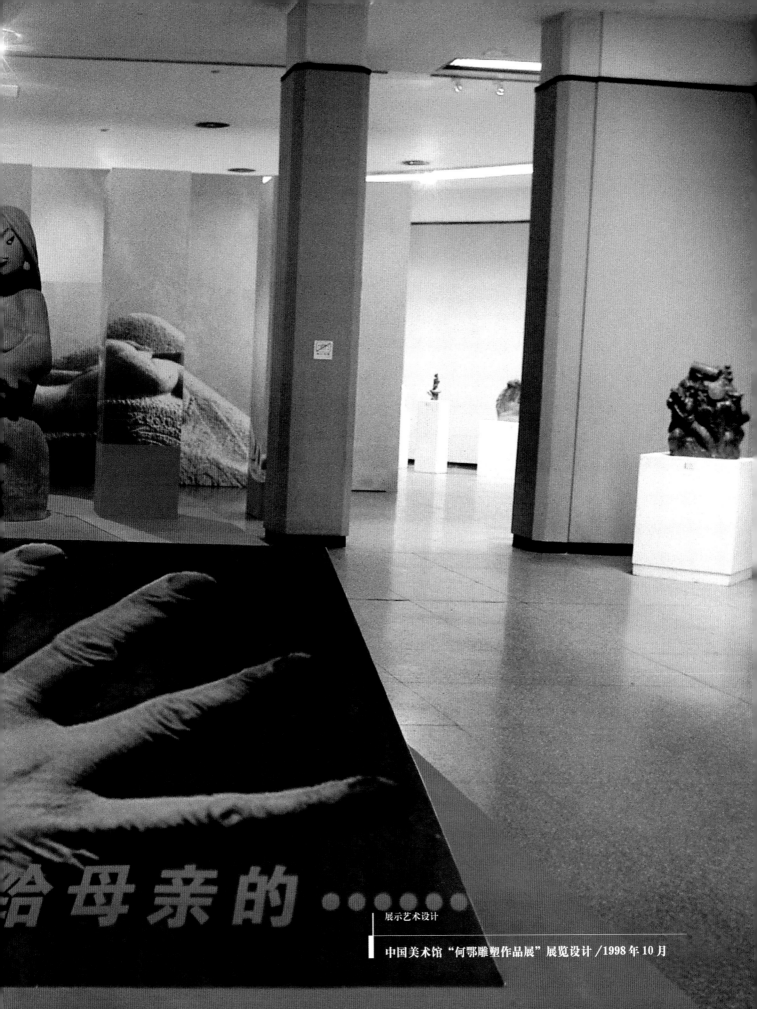

给母亲的……

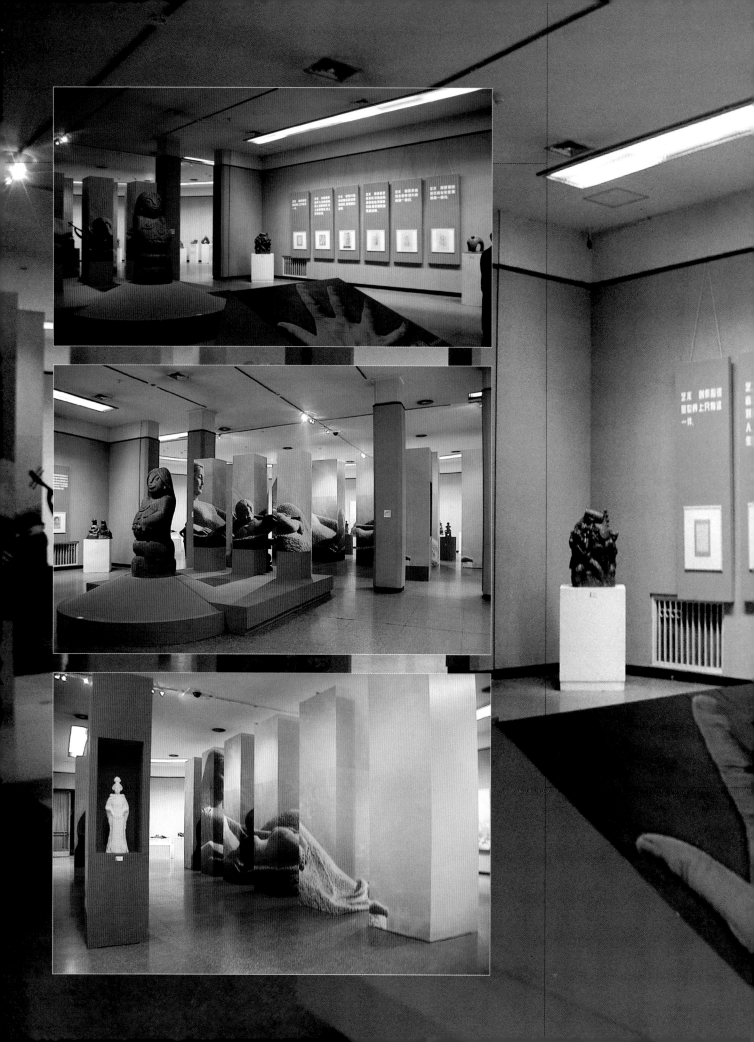

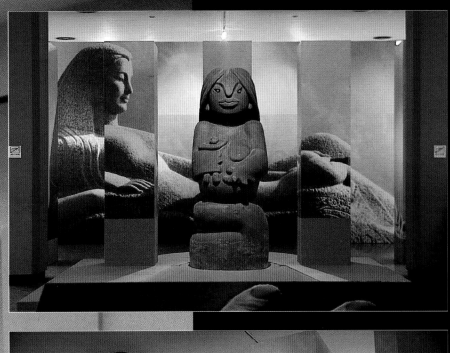

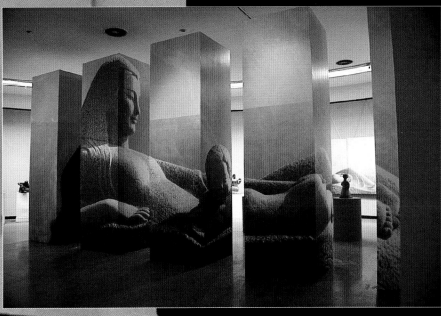

郑曙旸的展示设计具有明显的空间意识,手法简洁明快,善于运用空间的虚实关系组织展示空间。

何鄂是我国非常富有个性的一位女雕塑家,"何鄂雕塑作品展"1998年10月在北京中国美术馆展出。受何鄂的委托,郑曙旸进行了展览的总体设计,在设计中打破传统的雕塑展览模式,利用一组大尺度的展览道具,同时结合空间视觉效应,以雕塑作者的代表作"黄河母亲"营造了一个完整的展示空间。其展示效果是中国美术馆雕塑展示历史上的一个制高点。

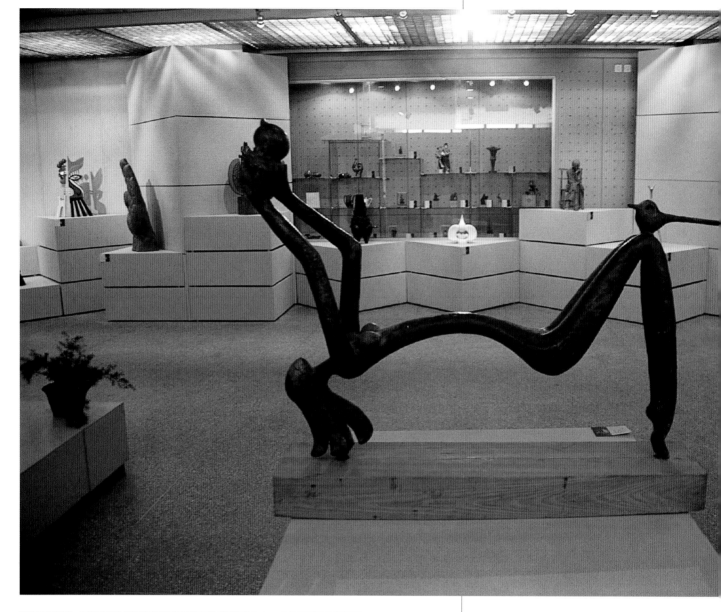

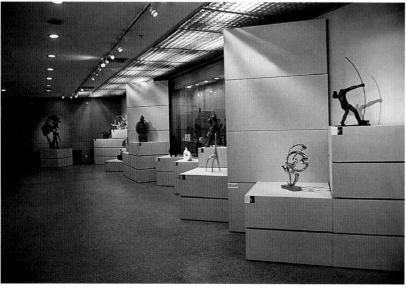

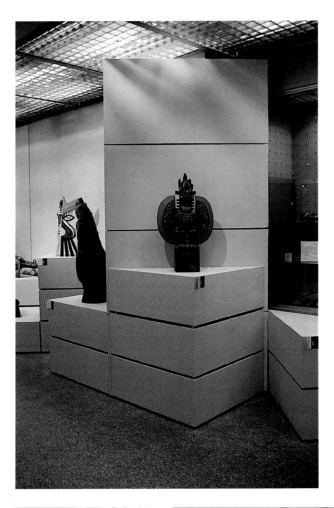

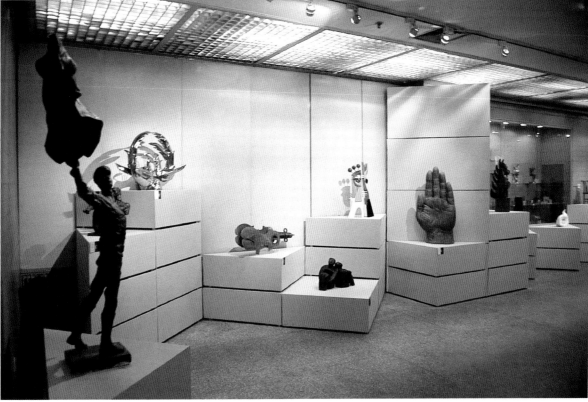

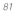

81

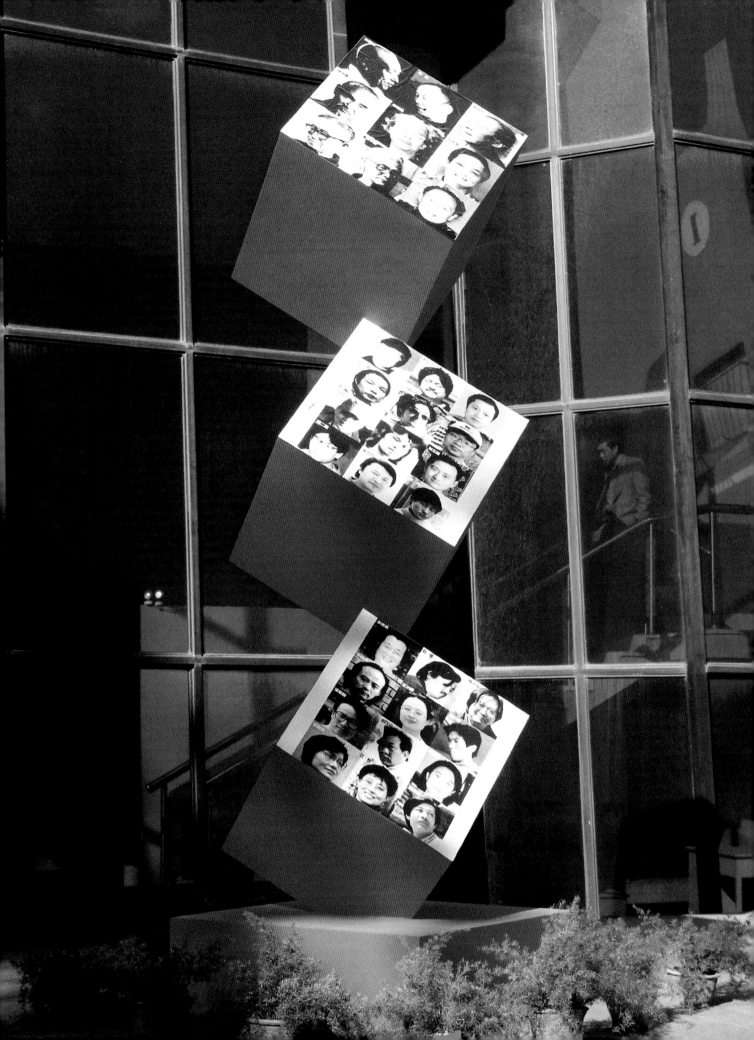

展示艺术设计

中央工艺美术学院"99 回响雕塑作品展"展览设计/1999 年 10 月

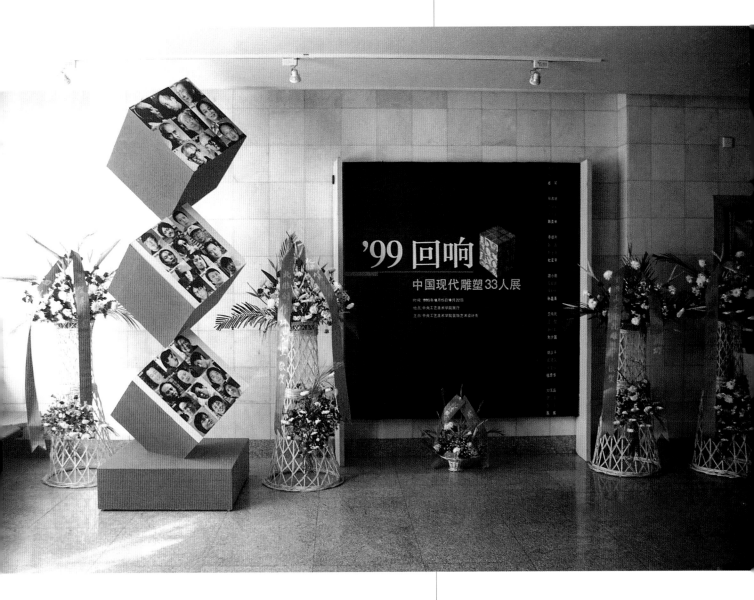

　　中央工艺美术学院"99 回响雕塑作品展"是一个规模不大的小型展览,设计者同样运用雕塑的语言,使用三种简单的几何形展台完成了一个具有整体意识的展示空间设计。

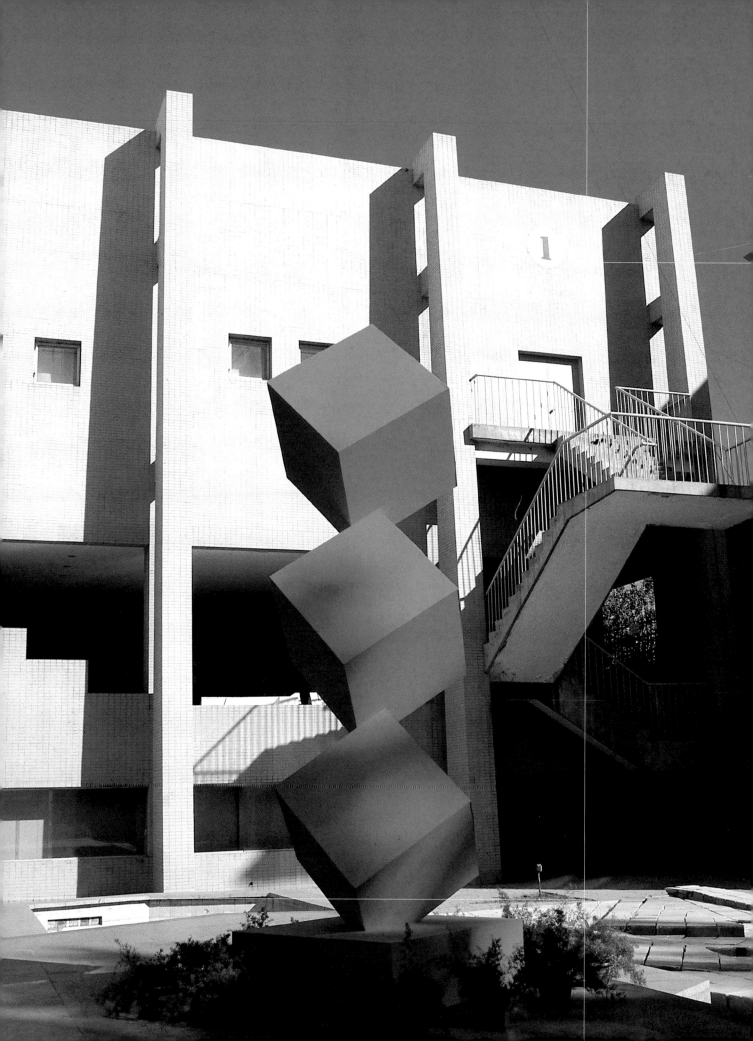

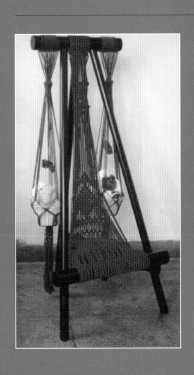

家具艺术设计

JIAJU

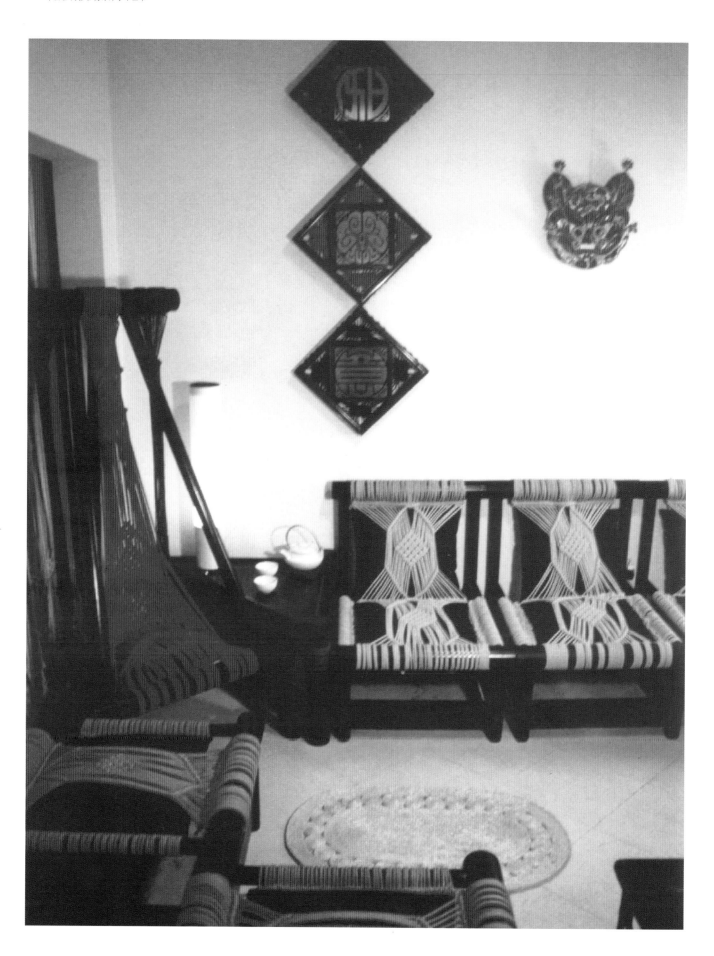

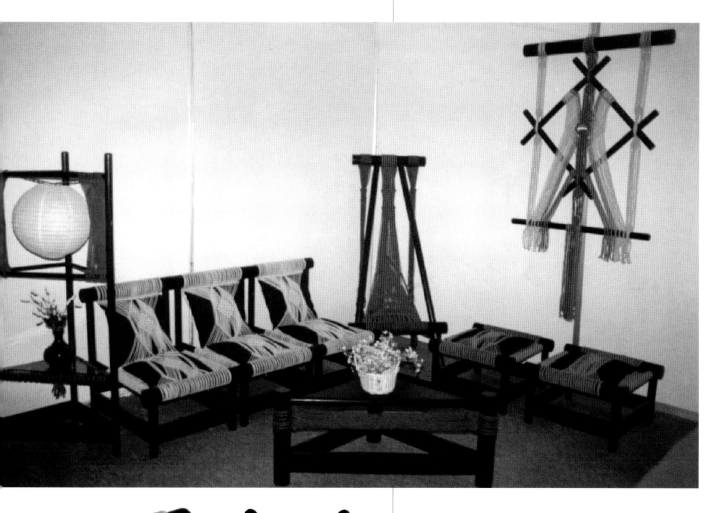

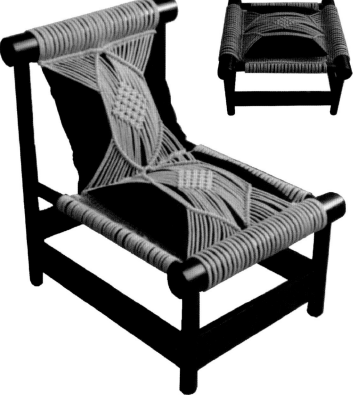

家具艺术设计

"编结家具"实物八件 / 参加北京 "1989 全国工艺美术展览"

　　家具设计是产品设计中与室内关系最为紧密的一个门类,郑曙旸对家具设计也十分感兴趣,从这里的几组家具设计中可以看出设计者在这方面的实力。

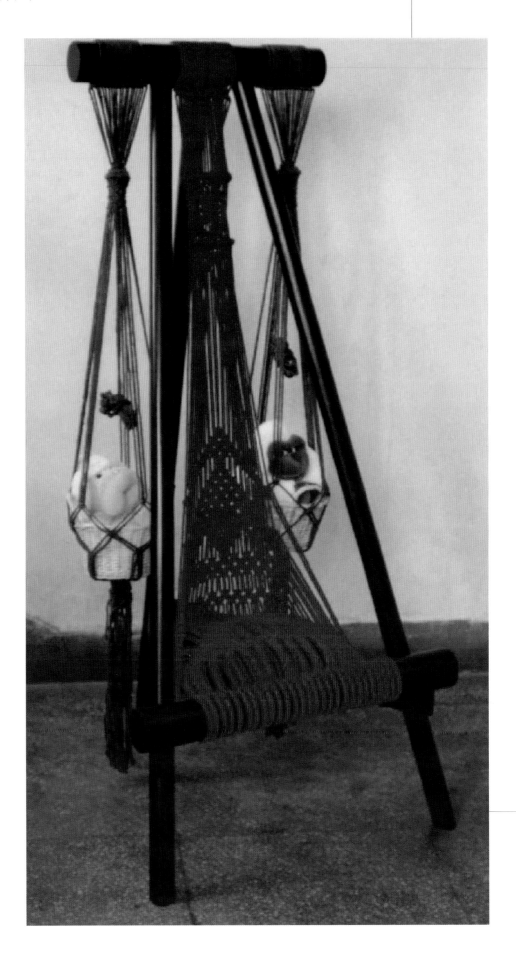

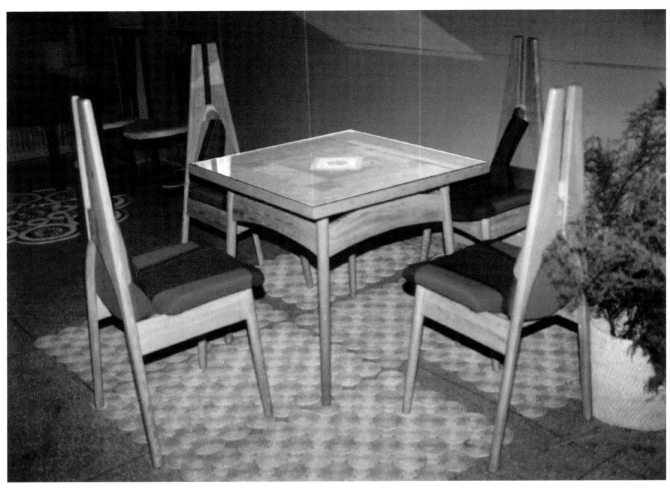

家具艺术设计

"木制餐桌椅"实物五件 /1991 年参加中央工艺美术学院建校 35 周年展览

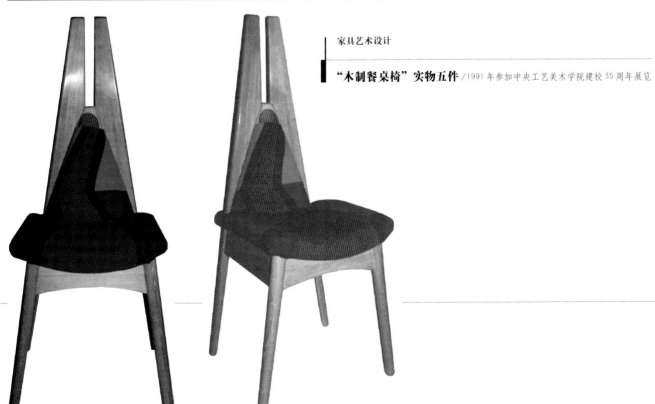

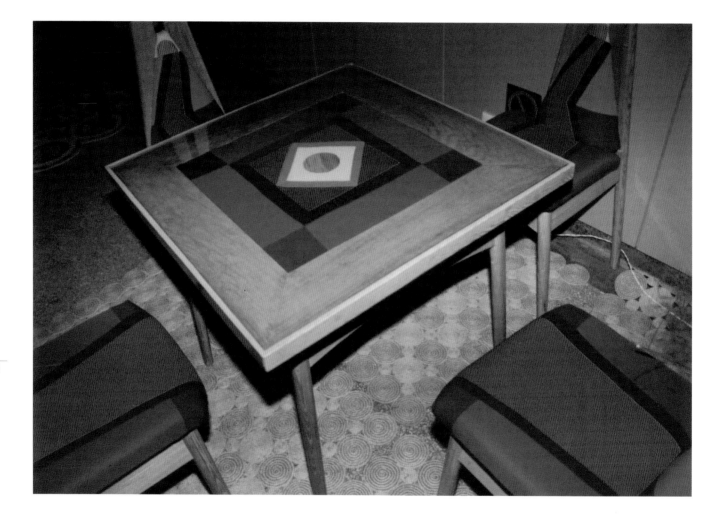

郑曙旸 访谈

FANGTAN

郑曙旸访谈

问: 郑曙旸先生,1999 年11月中央工艺美术学院与清华大学合并,改为清华大学美术学院,您由环境艺术设计系的系副主任升任主任。作为一名教师,现在您已经是桃李满天下。而您本人除学校的工作外,还担任着中国室内设计学会常务理事及中国工业设计协会室内设计学术委员会理事的职务,并且这10多年来您创作和领导设计了约60个环境设计和室内设计方案,其中一半以上现在都已是建成项目,但作为一名管理者和学科带头人,却面临着诸多的专业问题,在向世界一流艺术和设计学院迈进的过程中,寻找学科和专业的差距是重要的,我想知道您如何判断中国环境艺术设计的形势?

答: 从1988年国家教育委员会决定在我国高等院校设立环境艺术设计专业以来,这个介于科学和艺术边缘的综合性新兴学科已经走过了十年的历程。尽管在去年新颁布的国家高等院校专业目录中,环境艺术设计专业成为艺术设计学科之下的专业方向,不再名列于二级专业学科,但这并不意味环境艺术设计专业发展的停滞。从某种意义上来讲也许是环境艺术设计概念的提出相对于我们的国情过于超前,虽然十年间在全国数百所各类学校中设立发展迅猛,但相应的理论研究滞后,专业师资与教材奇缺,社会舆论宣传力度不够,导致决策层对环境艺术设计专业缺乏了解,造成了目前这样一种局面。以积极的态度来对待国家高等院校专业目录的调整,是我们在新形势下所应采取的惟一策略。只要我们切实做好基础理论建设,把握机遇勇于进取,在艺术设计专业的领域中同样能够使环境艺术设计在拓宽专业面与融汇相关学科内容的条件下得到长足的进步。

问: 在众多的因素中,人是最重要的,"以人为本"不是一句口号,而是贯穿在环境艺术设计的始终。海德格尔说过:人,诗意地安居在大地上,在这个专业中,设计师和使用者是一个硬币的两面,但是对"诗意安居"的理解却是千差万别,在当前形势下,设计师起的影响似乎更大,我们有理由抱怨北京的建筑的不如意,设计师也有一定的责任。那么,作为一名好的室内设计师,应该具备怎样的素质和条件?

答: 室内设计所涉及的专业面是十分宽广的,但就室内设计师本身应该具备的专业素质来讲,无非是艺术创造的思维能力和表达能力两个方面。没有艺术的原创力就不能在功能限定十分苛刻的建筑中创造富有个性的空间样式,没有出色的表达能力既不能将自己的创意完美展现也不能说服挑剔的业主。当然这一切的取得离不开刻苦的学习过程和正确的学习方法。既然设计的出发点是以人为本,那么热爱生活关注生活应该是室内设计师必备的素质。保持旺盛的艺术创作激情只有投身于生活,对什么事情都无动于衷的人能够成为优秀的设计师是不可想象的。由于受社会、经济、文化条件的限制,一个室内设计师要真正实现自己理想的空间创造是十分困难的,只有自信坚韧、宽容合作的心理素质才能胜任。当然综合全面的文化修养也是必不可少的。

问: 您说的很有道理。的确,一名好的设计师必须具备如此的心理素质和修

◇ 1990 年在北京西山八大处

养,加上社会环境,人文因素等大条件,杰出的作品才能产生。新近由您领导设计的国务院接待楼第一接见厅完成,还获得了九届全国美展艺术设计的金奖,各方面反应都很好,在此,给我们讲讲您当时的思路和选择,可以吗？

答:可以。作设计,首先要把设计概念定位好。国务院接待楼第一接见厅是整个建筑最主要的厅堂,它的作用是用来作为中国领导人接见外宾的场所,所以在室内设计的风格上必须做到两点,一是要体现中国的大国风范和悠久的历史文化传统,二是要充分展示中国当代的崭新风貌。基于这样的定位,我们就可以做好在传统与现代之间来进行空间意境创造的准备。

问:我打断一下,您刚才说到"传统"与"现代"这两个词,我想知道您对这两个词是怎么理解的？现在全社会的设计师都在喊:我们要融传统文化之精髓于现代时空中,可做的大多数却不是十分的好。

答:对于"传统"和"现代"这两个词的理解每个人见解不同。"传统"照字面上来说应该是历史上流传下来的具有一定特点的某些思想、道德、风格、艺术、制度等,所以传统具有典型的时间阶段性,并且反过来受时间阶段性的限制。因此我认为并不是所有的传统内容都能为今天所用,这里必须有一个去粗取精,去伪存真的过程。而"现代"这个词在设计者的眼中我认为理解成"现代风格"更确切一些,那么作为"现代风格"自然就是指现代主义建筑诞生以来所形成的空间艺术风格了。这种艺术风格是在重视建筑实用功能的前提下完成的,它积极采用新材料、新结构,并充分发挥材料与结构的特性,建筑上如此,室内设计也是如此,它们所遵循的美学原则是:表现手法与建筑手法的统一;建筑形体和内部功能的配合;形象的逻辑性;灵活均衡的非对称构图;简洁的处理手法和纯净的体型;并且吸取视觉艺术的新成果等等。

◇ 1986年赴香港进行中国国际贸易中心室内设计投标工作期间

问:如此说来,一件设计作品或者一个设计方案,无论传统也好,现代也好,还是融传统于现代也好,其最要紧的是风格。老百姓嘴里常说的这人有味道,那个东西有味道,这里的"味道"二字,是不是就有点风格的意思？

答:某些时候,某种场合可以这么理解。"风格"其实就是风度品格。主要是指艺术家、设计师在创作中表现出来的艺术特色和个性。风格这个东西具有典型化的特殊形式感,它既可以表现为物质的,也可以表现为精神的。比如我们说"传统风格",这就是指历史上某个时期不同艺术类型所反映出的带有符号性创作特点的样式,它表现为艺术创作的内在神韵和外在形态两个方面,缺少任何一面都不能体现完整意义上的传统风格。我们民族的历史源远流长,两千年稳定的封建社会,形成了博大精深的封建文化传统。以孔孟为代表的儒家理论成为中国文化的基础,在这个文化传统中,艺术始终是以人的主观意识为出发点的。表现自我,追求事物的内在灵魂,以"意境"代替"逼真",以"神似"代替"形似",成为中国传统文化艺术最本质的特征,以这种特征所形成的中国传统风格具有内在含蓄的神韵。所以我始终认为中国传统室内设计的"神"在于其空间的流动变

郑曙旸访谈

化以及这种文化带来的不同使用功能,而这种变化又是通过门窗、隔扇、飞罩、屏风等有形的实体来实现的。这些特殊的有形构件正是中国传统室内空间构成的精髓,它们不是简单的表面装饰,它们的作用恰恰是功能性的。

问:从风格说到中国传统的室内设计风格,我们是越说越切入主题了。的确,中国传统的室内设计风格有其独到之处,刚才您提到门窗、隔扇、屏风等物体,且不说隔扇、屏风,只就门窗而言,它们在造园中都是共有的东西,可对它们的理解和处理手段却大不一样。比如西方国家,他们是非常讲究实效的民族,门窗就是为了人和阳光、空气的出入,设计就总是从实用角度出发,而中国的门窗不仅是物体出入之所,更讲究的是它们是一幅画、一个景,门窗的设计也就大有讲究。那么就中国传统的室内设计风格,您能否用一句话来概括、提炼一下?

答:我可以讲讲自己的看法,这需要用书面语言。中国传统的室内设计风格,我以为主要是以通透的木构架组合对空间进行自由灵活的分隔,并通过对构体本身进行的装饰,以及具有一定象征寓意的陈设,展示其深刻文化内涵的特殊样式,这种设计风格应该是精湛的构造技术和丰富的艺术处理手法的高度统一。

问:说到这儿我想知道,中国室内设计风格在您设计的国务院接待楼第一接见厅中是怎样运用的? 在这个设计中,您是怎样处理传统与现代的关系的? 是否可以具体地讲一讲。

答:第一接见厅在建筑上由于用地的限制,平面上呈现东西向狭长、南北向进深窄短,长宽的比例是三比一,这种比例一般来讲非常不利于接待的使用功能,所以我们首先在室内的平面布局上增设了两道传统风格的月洞式通透隔断,分设在东西两侧,这样既缩短了长宽的比例又可以增加服务的迂回面积,同时丰富了空间的层次,一举三得,立面的观赏效果良好,在功能和视觉上都达到了空间的流动效果。前面我已说过,由于这个厅是国家领导人接见外国客人的场所,我们把风格定位在既要体现中国的大国风范与悠久的历史文化传统,又要展示中国当代的崭新风貌上,所以为了取得理想的效果,在设计的空间语言上选择了中国江南古典园林的流动空间处理手法。因为这种手法最能在空间上体现传统文化的精髓,只要运用现代材料与工艺创造出简洁、明快、人力、庄重的空间艺术效果,就能在传统与现代之间架起一座桥梁,从而创造出富于中国时代精神的空间形象。在构造的样式上,我们一方面在空间上追求传统风格的神似,另一方面还是要寻求形似的构造样式,于是想到了最能展示现代意境的中国木构架体系。中国传统的建筑是以木构造为基础的,历经数千年的演变之后形成了完整的体系,传统的中国建筑在装修上依木构架的种类分内檐和外檐两种,内檐装修成为室内设计的基础。由于是木构架,室内空间组合灵活多变,空间的阻隔主要由各种木制的构件组成,从而形成了隔扇、罩、架、格、屏风等特有的木构形式,这些构架本身就有丰富的图案变化,装饰的效果很好。从技术上来看,木构造与现代的钢筋混凝土框架构造在空间的处理手法上是一脉相承的,因此选用木构件作为母题

◇ 1993年8月赴东南亚专业考察期间

性构造样式, 容易形成传统与现代相融汇的效果。在具体的设计处理上, 重点在顶棚运用木构件形式, 结合间接照明设计成上下两个层次, 以中心圆形木构斗拱装饰件穹顶和东西木悬梁反射灯槽, 构成了方圆对比、疏密结合的平面图案, 东西木悬梁两侧成60度斜角与墙面相接, 过渡自然, 从而形成富于现代韵味又蕴含传统意境的构造样式。我们知道, 在矩形空间的界面上, 视线所及的主要部位是墙面, 因为构图的比例尺度与样式成为空间界面构图成败的关键。中国传统建筑由于采用木构造举架奇数开间, 其主要墙面形成自然的对称形式, 从室内空间上造成中堂的格局, 在这样构架间隔墙面上, 辅以藻井、匾额、字画、对联等装饰形式, 以及几、桌、案上各种具有象征意义的陈设, 在界面的构图上就形成一幅完美的空间装饰图画。基于这样的一个概念, 第一接见厅的墙面装修材料以红榉木和大理石为主, 选料精细、加工精良。红榉木线为半径25毫米统一圆形, 稳重圆润; 以大花白大理石为墙面, 按北墙、东西墙、隔断墙三个层次, 石纹由重到浅、由花到素, 统一而又富于变化。石材采用具有传统风格的菱形方格, 以现代工艺将所有拼缝均以倒角磨光处理, 精致细腻。传统的立面构图形式与现代工艺的结合构成简洁大方的界面效果。

此外, 在一个设计中, 光环境的设计相当重要, 我常跟学生讲, 室内设计的现代风格, 一方面是以突出的界面材料的质感营造简练空间构图, 以空间整体装饰效果取胜; 另一方面则是电光源照明技术所进行的光环境设计。由于技术的进步, 当代空间的照明, 无论是光色质量, 还是光环境艺术氛围, 都是传统室内空间所无法比拟的。同样的空间造型, 采用不同的照明配置, 会产生完全不同的艺术效果。因此利用现代照明技术在具有传统风格的室内空间中进行光环境设计, 极易造成具有时代气息的空间氛围, 从而使传统与现代风格融合为一体。遵循这样的原则, 在第一接见厅的光环境设计中, 我们没有采用一般的直接照明方式, 而是以间接照明作为光源的主体。利用木构架灯槽中高效能的飞利浦自然光色荧光灯管向上照射, 以柔和的二漫反射光, 形成类似天然日光的照射效果。当然这样的处理耗能较高, 但作为国家一级的接待场所还是物有所值的。除此以外, 在所有墙面与顶棚的交接处, 均为暗槽灯反射照明, 以形成空间的轮廓光, 配合周围吊顶的筒灯, 增加了空间的立体纵深感, 形成了理想的光色氛围。

问: 现在回过头来, 我想问您一个老问题, 到底什么是室内设计? 因为现在社会上说起室内设计, 非专业人士大多仍然认为就是装修, 这显然是不对的。

答: 装修只是室内设计中的一个部分, 完整的室内设计应该有三大体系组成, 这就是空间环境设计、装修设计、装饰陈设设计, 这三者是一个整体, 互为依存, 不可分割。社会上大多数人把室内设计简单地理解为装修设计, 也不是没有原因, 原因之一是我们的许多室内设计本身就只停留在装修设计一个方面上, 忽略环境、忽略陈设; 另外一方面是全民族文化素质较低, 要想改变这种状况, 使室内设计能够真正飞越, 那就必须提高大众的素质, 并且大力宣传设计思想, 普及设计教育, 取得社会的共识才行。

◇ 1996年中央工艺美术学院建院40周年之际

◇ 1992年赴新加坡完成中国银行新加坡分行大厦室内设计现场协调工作期间

95

郑曙旸访谈

问：有人说，中国的室内设计是舶来品。您怎么看这个问题呢？

答：说来话长。其实有建筑就有室内。打个比方，建筑犹如容器的外壳表现为实体，室内犹如器皿的内容表现为虚空，两者密不可分。完美的建筑是由内外空间设计两个基本部分组成，自从人类开始建筑营造的历史以来，建筑与室内的设计就一直由建筑师的一方承担。到了二次大战后随着经济和技术的发展，建筑的规模越来越大，室内的使用功能要求越来越高，变得日趋复杂。建筑师已经很难兼顾内外空间两个部分的设计，新的分工使室内设计逐渐从欧美等国的建筑设计中脱离出来，从六十年代开始形成了一个单独的设计门类，从而又影响到世界范围的整个建筑界，恐怕就是这个原因，使人理解室内设计是舶来品了。实际上这是一种片面的认识。翻开中华民族五千年璀璨的历史，室内设计同样闪烁着辉煌的光彩。在空间的理论上，两千多年前的老子曾说："三十辐，共一毂，当其无，有车之用。埏埴以为器，当其无，有器之用。凿户牖以为室，当其无、有室之用。故有之以为利，无之以为用。"形象而又生动地阐述了空间的实体与虚空、存在与使用之间辩证而又统一的关系。这段话一直到今天还不断地被中外建筑与室内设计师所津津乐道。追本溯源，中国独特的木结构梁架建筑体系，实际上是现代框架系统的鼻祖，这种先进的体系，赋予了内部空间最大的自由。单个建筑的群体组合变化，演化出中国建筑室内丰富的空间内涵，造就了动静统一、内外交流、含蓄变化的空间形式，其代表作品当属明清江南园林建筑。在这里空间处理开敞流通、空廊、空门、空窗、漏窗、透空屏风隔扇的运用，灵活的空间组合处理，使建筑内外空间融为一体。而基于木构造体系的内外檐装修，同样成为室内空间特殊的设计语汇，天花藻井、隔扇、罩、架、格，成为内部空间划分极具装饰性的构件。其工艺的精致，结构图案的精美与变化都是独树一帜的。

另外，中国传统的室内装饰陈设艺术，也以其深邃的文化内涵达到了相当高的境界。如以明式家具为代表的中国传统家具，在造型艺术和工艺技术方面的成就和造诣举世公认；还有以优美象形的方块文字作为装饰室内的艺术语言也成为世界上独一无二的范例；无论是皇家宫寝、士大夫阶层的宅院，还是平民百姓的家居，无不以对称的中轴线家具陈设，布置自己最重要的厅堂，匾额、对联、书画、太师椅、八仙桌、条案，再加上象征平安吉祥的瓶镜陈设，构成的是一幅完美的装饰图画。如果说从明代开始的资本主义萌芽得以在中国发展的话，新时代的建筑和室内设计必然会在以木结构为主要空间形式的土地上继续发扬光大。遗憾的是历史的航船拐进了另一条航道，随着帝国主义的入侵，中国沦为半殖民地半封建社会，昔日的辉煌无可挽救地衰落了。现在我们回顾历史既要为祖先留下的宝贵遗产而骄傲自豪，又要面对现实，认真研究时代特征，在吸收消化传统的基础上，开创符合当代中国的设计风格，那些设计上轻视传统的民族虚无主义和简单照搬照抄的复古主义都是不可取的。

问：除了您刚才说的在设计上轻视传统的民族虚无主义和照搬照抄的复古主

◇ 1991年5月为中国远洋运输总公司办公楼室内设计
　　在天津港远洋轮上考察

◇ 1996年11月在中央工艺美术学院建院40周年展览会自己的作品前

义均不可取外，当前我国的室内设计师最关键的还要注意些什么？

答：我想应该是最初的概念构思。几乎所有的设计师都有这样的设计经历，设计灵感的触发一般出现在最初一轮的概念构思中，这时的想法往往个性化最强，随着设计的逐步深入，各种矛盾越来越多，能否坚持最初的构思，就成为检验设计者功力的关键一环，克服来自各个方面的干扰，始终能够坚持最初的构思，完成的设计就有可能呈现出与众不同的个性，表现出新颖独特的面貌，反之就可能在汲取众家之长的所谓综合中变成一个四不像的平庸之作。

问：我注意到，咱们的对话里常常是环境艺术设计和室内设计两个词交互使用，作为一个专业名词，"环艺系"在学校的使用有年头了，但似乎中国的环境艺术设计从业人员基本上只做室内设计，您能否谈谈其中的原因。

答：从广义上讲：环境艺术设计如同一把大伞，涵盖了当代几乎所有的艺术与设计，是一个艺术设计的综合系统。从狭义上讲，环境艺术设计的专业内容主要指以建筑和室内为代表的空间设计。其中以建筑、雕塑、绿化诸要素进行的空间组合设计，称之为建筑外部环境艺术设计；以室内、家具、陈设诸要素进行的空间组合设计，称之为建筑内部环境艺术设计。前者也可称为景观设计，后者也可称为室内设计，成为当代环境艺术设计发展最为迅速的两翼。广义的环境艺术设计目前尚停留在理论探讨阶段，具体的实施还有待于社会环境的进步与改善。同时也要依赖于环境科学技术新的发展成果。因此我们在这里所讲的环境艺术设计主要是指狭义的环境艺术设计。由于改革开放后旅游业的带动和外资在建筑行业最初的投资集中于酒店宾馆，由此为当代中国室内设计的起飞奠定了基础；单个空间的个性化要求，为室内设计者提供了相对于工业产品设计更为自由的设计天地；高额的商业投资利润，成为设计施工行业发展的催化剂。三种因素的合力使得室内设计的发展远远超出环境艺术设计的整体发展，因此也就造成环艺设计者只作室内设计的假象。实际上建筑外部空间环境的景观设计在进入新世纪时，已出现蓬勃发展的势头。为适应市场的需求，我们清华大学美术学院环境艺术设计系从2001学年开始，将要以室内设计和景观设计两个专业方向的设置面对全国招生。

问：问一个题外话，据说这个专业的从业人员都很赚钱，甚至学生画一张效果图就几千元钱，社会上有人偏激地认为，室内设计是为甲方的设计，是被动和迎合的，而中国的甲方广大客户，有许多人还没有建立起高雅的审美趣味，请问，真正的有中国特色的室内设计前景如何？

答：我认为创建符合时代精神具有中国特色的室内设计风格只是一个时间问题，只要我们的基础教育真正转变为素质教育，经济物质水平达到较高层次，全民的文化素质得到长足的提高，必将实现中华民族室内文化的复兴。

◇ 1998 年在北京

97

郑曙旸艺术设计年表

1、 杭州普福岭民居风格旅游宾馆建筑与室内方案设计／1981～1982年

2、＊北京中国轻工业部节日门楼设计／1982年4月

3、 北京京伦饭店门厅方案设计／1982年5月

4、 北京中国社会科学院接待厅方案设计／1982年9月

5、＊北京中央工艺美术学院礼堂室内设计／1983年3月

6、 北京燕春饭店客房室内设计／1983年5月

7、 北京中南海勤政殿室内设计／1983年5月

8、＊赴德国波恩为中国驻德意志联邦共和国大使馆所作室内设计／1983年8～11月

9、＊北京中南海紫光阁室内装饰设计／1984年3月

10、＊北京日坛餐厅室内设计／1984年8月

11、 北京龙泉饭店建筑方案设计／1985年1月

12、 北京全国人民代表大会常委会大厦室内方案设计／1985年2月

13、 北京密云国际游乐场环境方案设计／1985年8月

14、 北京科技交流中心室内方案设计／1985年10～12月

15、 中国国际贸易中心室内设计方案投标／1986年3～5月／赴香港考察并进行室内设计投标方案图纸制作

16、 烟台经济技术开发区区标方案设计／1988年2～4月

17、＊天津四通公司办公楼室内设计／1988年2～9月

18、＊中国国际贸易中心中国大饭店中餐厅室内设计／1988年4月

19、 河南中州宾馆室内方案设计／1988年8月

20、＊北京民族文化宫舞餐厅室内设计／1988年10月

21、 昆明翠湖宾馆室内方案设计／1989年10月

22、＊北京王府饭店中餐厅装饰陈设设计／1989年6～9月

23、＊中国丝绸进出口总公司办公楼室内设计／1990年2～9月

24、＊北京第11届亚洲运动会环境装饰设计／1989年11月～1990年5月

25、＊珠海金怡酒店酒吧与精品店室内设计／1991年5月～11月

26、＊北京罗曼商场店面与室内设计／1991年8月～1992年2月

27、 河北南戴河中国文化旅游城总体环境方案设计／1992年3月

28、 赴哈萨克斯坦阿拉木图承接旅游饭店室内设计／1992年8月

29、＊新加坡中国银行大厦室内设计／1992年10月～1995年2月／其间五次赴新加坡考察与协调设计

30、＊中国远洋运输总公司办公楼多功能厅室内设计／1992年4月～12月

31、＊北京建国门饭店外装修设计／1992年10月

32、 郑州北伐战争纪念碑设计／1993年1月

33、＊中国煤炭工业部办公楼多功能厅室内设计／1993年5月

34、＊甘肃敦煌宾馆贵宾楼大堂室内设计／1993年4～7月

35、 深圳阳光酒店中厅方案设计／1993年11月

36、＊山东工商银行大厦多功能厅室内设计／1994年4月

37、＊北京人定湖公园园林史景墙环境设计／1994年7月～10月

38、 兰州宁卧庄宾馆室内方案设计／1994年8月

39、 北京丽京别墅室内方案设计／1994年9月

40、 北京人民大会堂小礼堂室内设计方案／1994年9月

41、 石家庄白楼宾馆室内方案设计／1995年3月

42、＊中国国务院外宾接待楼室内设计／1995年5月～1996年3月

43、＊中国煤炭工业部办公楼门厅室内设计／1995年4月

44、 北京古北口抗日阵亡将士纪念地环境规划方案设计／1995年3～5月

45、 北京法律出版社综合楼建筑方案设计／1995年6月

创作与设计

环境与室内设计(＊号为建成项目)

46、　山东泰安中国工商银行综合楼前广场环境设计 / 1995 年 11 月

47、＊中国国际文化交流中心大厦多功能厅室内设计 / 1995 年 12 月

48、＊杭州金溪乡村俱乐部室内设计 / 1996 年 1 月

49、＊中国煤炭工业部办公楼门廊建筑设计 / 1996 年 1 月

50、＊中国福州金元饭店室内设计 / 1996 年 5 月

51、　中国石家庄建行大厦立面设计 / 1996 年 6 月

52、＊北京华北电力调度指挥中心室内设计 / 1996 年 7～8 月

53、　北京首都国际机场扩建航站楼室内设计 / 1996 年 10 月

54、　中国煤炭工业部档案馆办公楼门厅室内设计 / 1996 年 11 月

55、　中国农业部拟建餐厅建筑立面设计 / 1996 年 12 月

56、　赴匈牙利布达佩斯为华人国际集团酒店室内设计 / 1997 年 2～3 月

57、＊匈牙利布达佩斯香港楼酒店室内设计 / 1997 年 3 月

58、　天津东正公司室内设计 / 1997 年 4 月

59、　国务院第四会议室室内设计方案 / 1997 年 5 月

60、＊北京八一大楼室内设计 / 1997 年 6 月

61、　修改山东工商银行大厦多功能厅室内设计 / 1997 年 7 月

62、　中国石油天然气建设工程公司办公大楼室内设计方案 / 1997 年 10 月

63、　天津中国银行办公楼室内设计方案 / 1997 年 11 月

64、　郑州黄河水利委员会勘测设计院科研楼室内设计方案 / 1998 年 2 月

65、　河北石家庄交通局培训中心大楼室内设计方案 / 1998 年 5 月

66、　河北秦皇岛水利部培训中心大楼室内设计方案 / 1998 年 9 月

67、＊中国美术馆"何鄂雕塑作品展"展览设计 / 1998 年 10 月

68、　沈阳太平洋广场建筑立面与室内平面设计 / 1998 年 12 月

69、　北京中华世纪坛总体环境设计方案 / 1999 年 2 月

70、　王府井灯光环境设计 / 1999 年 3 月

71、　郑州河南省宾馆室内设计 / 1999 年 5 月

72、＊北京市政府会议中心室内设计 / 1999 年 6 月

73、＊北京日报印刷中心室内设计 / 1999 年 7 月

74、＊中央工艺美术学院"99 回响雕塑作品展"展览设计 / 1999 年 10 月

75、　北京好苑建国商务酒店大堂室内设计 / 1999 年 11 月

76、　中国驻纽约总领事馆签证大厅室内设计方案 / 2000 年 6 月

77、　北京人民大会堂山西厅室内设计方案 / 2000 年 8 月

发表与参展作品

1、"传家宝"油画 / 在中国兰州参加"中国甘肃 1977 年美术展览"

2、"双熊"装饰雕塑及建筑模型 / 发表于中国《新观察》杂志 / 1980 年第六期

3、"复兴饭店客房设计"方案图 / 在中国北京、上海、成都、西安参加"1980 年全国美术学院学生作品巡回展览" / 发表于《陕西日报》 / 1980 年 11 月 24 日

4、"熊猫"、"花饰"装饰雕塑 / 发表于《中国高等美术学院学生研究生作品集》 / 河南美术出版社 / 1986 年

5、"中国驻德意志联邦共和国大使馆室内设计"、"中南海紫光阁室内设计"工程实录 / 发表于《中央工艺美术学院设计作品集》 / 北京工艺美术出版社 / 1986 年 9 月

6、"中南海紫光阁室内设计"工程实录 / 发表于《中国高等美术学院学生作品集·设计卷》 / 湖南美术出版社 / 1987 年

7、"中国国际贸易中心室内设计投标方案"发表于中国《建筑画》丛刊 / 1987 年 11 月第四期

8、"室内设计"建筑画 / 在北京参加"1987 年全国建筑画展览"并收录于《1987 年全国建筑画选》 / 中国建筑工业出版社 / 1988 年

9、"编结家具"实物八件 / 在北京参加"1989 年全国工艺美术展览"

10、"中国驻德意志联邦共和国大使馆室内设计"、"北京王府饭店中餐厅装饰陈设设计" / 发表于韩国《DESIGN JOURNAL》杂志 / 1990 年 11-12 总第 33 期

郑曙旸艺术设计年表

11、"木制餐桌椅"实物五件／在北京参加中央工艺美术学院建校 35 周年展览／1991 年

12、"木制餐桌椅"实物五件／在深圳参加"中国首届工艺美术精品博览会"／1992 年

13、"业精于勤——环境艺术设计系教师郑曙旸"／中央工艺美术学院学报《装饰》杂志／1993 年第四期／发表介绍个人事迹文章并选录部分设计作品

14、"新加坡中国银行大厦室内表现图"／选刊于《国内优秀室内室外设计作品图集 1》／天津大学出版社／1994 年

15、"深圳阳光酒店中庭设计方案"／选刊于《当代室内设计表现图精选》／哈尔滨工业大学出版社／1995 年

16、"亚运村环境设计方案"／选刊于《国内优秀室内室外设计作品图集(3)》

17、"木制扶手椅"实物五件／在北京中国美术馆参加"中央工艺美术学院建校 40 年展览"

18、"国务院接待楼家具"实物三件／在北京中国美术馆参加"中央工艺美术学院建校 40 年展览"

19、"敦煌宾馆、金怡酒店钢琴酒吧、木制餐椅"／选刊于《中央工艺美术学院艺术设计》／河北美术出版社／1996 年

20、"国务院接待楼、中国远洋运输总公司、敦煌宾馆室内设计"／在北京国际展览中心参加"首届中国室内设计大展"／1996 年 11 月

21、论文"中国室内设计思辨"／选刊于《中国当代建筑论坛》、《中央工艺美术学院论文集》／1996 年

22、"建筑速写一组"／选刊于《建筑素描表现技法》／长春出版社／1997 年 5 月

23、"国务院接待楼室内设计、人定湖环境设计"／在北京国贸中心参加"首届中国艺术设计大展"／1997 年 7 月

24、"国务院接待楼室内设计、人定湖环境设计、敦煌宾馆室内设计"／在北京国贸中心参加"首届中国建筑装饰设计成果展"／1997 年 8 月

25、"国务院接待楼室内设计、人定湖环境设计等"／入选《首届中国艺术设计大展画册》／1997 年 7 月

26、"国务院接待楼室内设计、银工大厦多功能厅、华北电力大厦会议厅"／入选《中国当代建筑装饰作品集锦》／1997 年 9 月

27、"八一大楼南门厅、首都机场贵宾厅室内设计"／参加"全国第二届室内设计大展"／1998 年 8 月

28、"国务院接待楼室内设计"／参加"98 首届爱家杯室内设计大奖赛"展览／1998 年 11 月

29、"郑曙旸室内设计作品选"／发表于《装饰》1998 年第 3 期

30、"黄河水利委员会科研楼中厅、万科城市花园公寓"／参加"首届全国电脑建筑画大赛"获优秀奖并被收录"首届全国电脑建筑画大赛获奖作品集"／1998 年 11 月

31、"山东银工大厦多功能厅室内设计"／发表于《装饰》杂志 1999 年第 4 期和《99 室内设计年刊》

32、"国务院接待楼室内设计"／参加在深圳举办的"第九届全国美术作品展览－艺术设计类"／1999 年 8 月

33、"国务院接待楼室内设计"／参加在北京举办的"第九届全国美术作品获奖作品展"／入选《第九届全国美术作品展览获奖作品集》／1999 年 12 月

论文著作

1、联邦德国家具市场巡礼／《装饰》杂志／1986 年第三期

2、饮食环境设计(1)／《建筑知识》杂志／1993 年第三期

3、饮食环境设计(2)／《建筑知识》杂志／1993 年第四期

4、饮食环境设计(3)／《建筑知识》杂志／1993 年第五期

5、服装商店设计谈／《建筑知识》杂志／1993 年第六期

6、城市居室设计的现状／《装饰》杂志／1993 年第一期

7、家庭装修面面观／《人民日报》／1993 年 3 月 16 日

8、装修与陈设／《人民日报》／1993 年 3 月 30 日

9、个性·文化层次·消费水平／《人民日报》／1993 年 6 月 15 日

10、国际环境艺术讲习班辑要／《装饰》杂志／1994 年第一期

11、商业建筑环境设计的思考／《室内》杂志／1994 年第二期

12、室内设计的装饰问题／《室内》杂志／1995 第二期

13、中国室内设计思辨／《装饰》杂志／1995 年第三期

14、当代中国室内设计继承传统问题的思考／《室内》杂志／1997 年第一期

15、家庭居室装修的几个问题／《环境艺术设计与理论》

16、家具的实用舒适与美观流行／《消费指南》杂志／1997 年第七期

17、家庭装修的科学性／《消费指南》杂志／1997 年第十一期

18、在传统与现代之间——国务院接待楼第一接见厅室内设计札记／《装饰》杂志／1997 年第四期

19、创造传统意蕴的现代设计风格／《中国商报》／1997 年 8 月 18 日

20、环境艺术设计辩义／《雕塑》杂志／1997 年第十一期

21、走向四维空间／《装饰》杂志／1998 年第三期

22、小尺度房间的装修／《消费指南》杂志／1998 年第四期

23、似与不似之间——银城酒店观景台设计欣赏／《集美组室内设计》／天津人民美术出版社／1998 年 10 月

24、设计之道／《今日设计》／中国建筑工业出版社／1999 年 6 月

25、厨房卫生间室内设计发展趋势／《中国轻工报》／1999 年 11 月

26、巧扮居室／《生活广场》／1999 年 12 月号

27、中国装饰业的现状与发展／《中国装饰报》／2000 年 1 月

出版著作

1、《家用室内设计大全》·编著／纺织工业出版社／1990 年 5 月

2、《室内设计资料集》（大陆版）·主编／中国建筑工业出版社／1991 年 5 月／《室内设计资料集》（台湾版）·主编／台湾建筑与文化
出版社／1993 年

3、《室内表现图实用技法》·著／中国建筑工业出版社／1991 年 11 月

4、《现代家庭实用装修》·合著／中国建筑工业出版社／1992 年

5、《今日家居》·编／金盾出版社／1993 年

6、《室内设计经典集》·副主编／中国建筑工业出版社／1994 年 6 月

7、《建筑设计资料集》·参编（第 6 集室内设计部分）／中国建筑工业出版社／1994 年 6 月

8、《家庭、织物、美化》·合著／纺织工业出版社／1994 年 9 月

9、《室内设计》·著／吉林美术出版社／1996 年

10、《设计指导》·合编／长春出版社／1996 年 6 月

11、《室内设计表现图·中央工艺美术学院环境艺术设计系专集》·主编／中国建筑工业出版社／1996 年

12、《室内设计实录集 1》·主编／中国建筑工业出版社／1996 年

13、《全国美术院校环境设计专业学生作品点评》·合编／河北美术出版社／1996 年 12 月

14、《家庭装饰陈设 100 问》·主编／金盾出版社／1997 年 6 月

15、《高等艺术院校环艺设计·高考 3 小时范画》·编／江西美术出版社／1998 年 1 月

16、《素描 色彩 专业设计基础——中央工艺美术学院入学考试专业试卷评析》·合编／辽宁美术出版社／1998 年

17、《室内设计程序》·编著／中国建筑工业出版社／1999 年 6 月

18、《八名师说创作》·合编／湖南美术出版社／1999 年 7 月

19、《室内设计与精品赏析》·主编／清华大学出版社／2000 年 4 月

获奖

1990.11　获霍英东教育基金会青年教师奖

1992.8　获北京市高等学校优秀青年骨干教师称号

1992.12　《室内设计资料集》获中国建设部第二届全国优秀建筑科技图书部级奖一等奖

1993.6　获北京市高等学校青年学科带头人称号

1995.9　集体教学成果获中央工艺美院张光宇艺术奖

1995.9　获北京市 1995 年度优秀教师称号

1996.4　《室内设计资料集》获中国轻工总会第三届全国优秀教材二等奖

1996.12　《环境艺术设计专业教材建设》获中国轻工总会 1996 年教学成果奖部级二等奖

1996.12　《室内设计经典集》获中国建设部第三届全国优秀建筑科技图书部级奖二等奖

1996.12　"国务院接待楼室内设计"获中国室内装饰协会首届室内设计大展金奖

1996.12　"中国远洋总公司多功能厅室内设计"获中国室内装饰协会首届室内设计大展佳作奖

1998.8　"八一大楼主楼一层门厅室内设计"获国家轻工业局全国第二届室内设计大展金奖

1998.10　"国务院接待楼第一接见厅设计"获 1998 年首届"爱家杯"中国室内设计大奖赛优秀奖

1998.11　"黄河水利委员会科研楼中厅、万科城市花园公寓"参加首届全国电脑建筑画大赛获优秀奖

1999.12　"国务院接待楼室内环境设计"获第九届全国美术作品展览金奖

图书在版编目(CIP)数据

郑曙旸环境艺术设计／郑曙旸编著

——长春：吉林美术出版社，2002.1

(中国当代著名设计师学术丛书／杭　间，张晓凌主编)

ISBN 7-5386-1240-8

Ⅰ.郑…　Ⅱ.郑…　Ⅲ.建筑设计：环境设计－作品集－中国－现代　Ⅳ.TU206

中国版本图书馆 CIP 数据核字(2001)第091862号

中国当代著名设计师学术丛书

主编

杭　间　张晓凌

郑曙旸环境艺术设计

编著

曹小鸥

责任编辑

李功一　朱　循

装帧设计

潘映熹　朱　循

出版发行

吉林美术出版社

地址＝130021　长春市人民大街124号

电话＝0431-5637183

印刷

深圳华新彩印制版有限公司

地址＝518029　深圳市八卦岭工业区615栋7-8层

电话＝0755-2428168　2409765

制版

长春吉美雅昌彩色制版有限公司

地址＝130021　长春市人民大街124号

电话＝0431-5637197

版次／二〇〇二年一月第一版第一次印刷

开本／大16开

印张／7.25印张

印数／1-4000册

书号／ISBN 7-5386-1240-8/J ·947

定价／56.00元